Rolf Brinkma

Die Hochburg
bei Emmendingen

 Deutscher Kunstverlag München Berlin

Daten zur Hochburg

Höhenlage ca. 353 Meter über NN. Größe ca. 3 ha.
Koordinatenkarte TK 25.000, Blatt 7813 EM
Rechts: 34.1820; Links: 53.3167

Die Ruine ist bei Tage frei zugänglich. Bei Dunkelheit und bei
Gewitter ist sie zu verlassen. Das Museum ist von April bis
Oktober an Sonn- und Feiertagen von 14 bis 18 Uhr geöffnet.
Verkaufs- und Informationsstand.
Führungen nach Vereinbarung Tel. 07641/452-0

Weitere Informationen:
Verein zur Erhaltung der Burgruine Hochburg e.V.,
 Landvogtei 10, 79312 Emmendingen, Tel. 07641/452-0,
 Internet: www.hochburg.de
Bau und Vermögen BW, Amt Freiburg, 79104 Freiburg,
 Mozartstr. 58, Tel. 0761/5928-0
Touristikinformation Emmendingen, Am Bahnhof,
 Tel: 07641/194 33

Impressum

Herausgeber
Staatliche Schlösser und Gärten Baden-Württemberg
in Zusammenarbeit mit der Staatsanzeiger für Baden-
Württemberg GmbH

Bildnachweis
Augustinermuseum Freiburg: S. 24
Axel Brinkmann, Emmendingen-Hochburg: Titelbild (mit frdl.
 Unterstützung der Feuerwehr Emmendingen), S. 40 u
Rolf Brinkmann, Bahlingen: Umschlag vorne
Generallandesarchiv Karlsruhe: S. 8, 13, 16, 17, 21 o+u, 22,
 29, 40 o
Landesdenkmalamt Baden-Württemberg: S. 49 o+u, 50 o+u
Stadtarchiv Emmendingen: S. 14 o+u, 26 o+u
Städte-Verlag E. v. Wagner & J. Mitterhuber, Fellbach:
 Umschlag hinten
Stiftung Weimarer Klassik / Goethe Nationalmuseum: S. 25
Wehrgeschichtliches Museum, Rastatt: S. 15 u
Württembergische Landesbibliothek, Stuttgart / Graphische
 Sammlung: S. 15 o
Alle übrigen Aufnahmen: Landesmedienzentrum Baden-
 Württemberg

Hinterer Umschlag außen: Kleine Schüssel aus Delfter
 Porzellan, zweite Hälfte 17. Jahrhundert. Fundort: Ruine
 Hochburg. Foto: Axel Brinkmann

Bibliografische Information der Deutschen Nationalbibliothek
Die Deutsche Nationalbibliothek verzeichnet diese Publikation
in der Deutschen Nationalbibliografie; detaillierte bibliografische
Daten sind im Internet über http://dnb.d-nb.de abrufbar.

Umschlaggestaltung: Design... und mehr: \ atelier, Stuttgart
Lithos: Lanarepro, Lana (Südtirol)
Druck und Verarbeitung: F&W Mediencenter, Kienberg
Herstellung: Edgar Endl
2., veränderte Auflage
ISBN 978-3-422-02098-6
© 2007 Deutscher Kunstverlag GmbH München Berlin

Von der Rodungsburg zur Festung

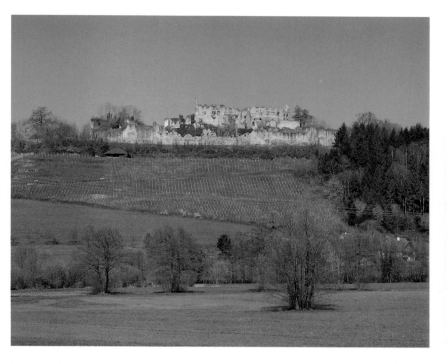

Landschaft und Besiedlung

Zwischen der seit der Jungsteinzeit besiedelten Rheinebene und dem Schwarzwaldrand liegt ein Naturraum aus teilweise bewaldetem Lösshügelland mit einer Höhenlage zwischen 280–300 Meter. Sein Aufbau wird überwiegend durch Muschelkalk und Buntsandstein über Rotliegendem charakterisiert. Der lang gezogene, von Nord nach Süd, parallel zum Brettenbach verlaufende Hornwald ist eine Bruchscholle, die durch Verwerfung an ihrem Ostrand steil aufsteigt und nach Westen in Richtung Rheintal langsam abfällt. Am Nordende dieses Höhenrückens liegt die Burgruine Hochburg, bzw. Hochberg, ursprünglich Hachberg genannt.

Eine intensive Besiedelung dieses Raumes kann in die Zeit von 900–1100 angesetzt werden. Durch wachsenden Bevölkerungsdruck entstanden in dieser Zeit im Emmendinger Raum durch Rodungen mehrere Höfe und Kleinsiedlungen. Träger dieser Landerschließung war der Adel, der häufig in Ausübung

Den eindruckvollsten Anblick bietet die Ruine von Osten aus dem Brettental, auf der Straße von Sexau nach Freiamt. Von da kann man die große Burg- und Festungsanlage in ihrer gesamten Nord-Süd-Ausrichtung, die annähernd 250 Meter beträgt, erfassen.

von Vogteirechten über verschiedene Klöster durch Anlegen von Burgen Rodungszentren schuf. Schon früh lässt sich im Umfeld der Burg Hachberg Grundbesitz, z.B. der Grafen von Nimburg und der Herren von Horben, nachweisen. Beide Adelsgeschlechter waren auch an der Gründung des Zisterzienserklosters Tennenbach Mitte des 12. Jahrhunderts beteiligt. Die unmittelbar westlich an den Burgbann grenzenden Gemarkungen von Kollmarsreute und Windenreute werden durch ihre Namen als hochmittelalterliche Rodungen ausgewiesen. Auch Sexau im Südosten ist bereits früh, in karolingischer Zeit, besiedelt worden.

Die Herren von Hachberg – Die Rodungsburg

Der erste geschichtlich fassbare Burgherr könnte ein Theodericus sein, der in einer Urkunde von 1094 einen Besitzkomplex, gelegen in den Orten Bahlingen, Riegel, Emmendingen, Windenreute, Reichenbach und Zaismatt dem Kloster Allerheiligen bei Schaffhausen für den Fall seines erbenlosen Todes vermachte. Theodericus wird gleichgesetzt mit Dietrich von Nimburg, Dietrich von Emmendingen und Dietrich von Hachberg. Er war wohl verwandt mit den Grafen von Nimburg und den Herren von Üsenberg. Als Erbauer oder früher Besitzer der ersten kleinen Burganlage auf dem Hornwaldrücken könnte er sich an der Erschließung und Urbarmachung der nahe gelegenen Schwarzwaldtäler beteiligt haben. Seine Burg sicherte dieses Unternehmen militärisch ab.

Die Bedeutung des Namens Hachberg, nach dem sich das edelfreie Geschlecht aus dem Hause der Grafen von Nimburg seit dem Ende des 11. Jahrhunderts nennt, ist bis heute nicht eindeutig geklärt. Versuche, den Namen in Zusammenhang mit Habicht, Hagen (Stier) oder Hag (Hecke, Zaun) zu deuten, sind sowenig plausibel, wie eine Ableitung von einem Personennamen. Im Zusammenhang mit der Besiedelung der näheren Umgebung der Burg finden sich aber eine ganze Reihe von Namen, die auf Personen oder Personengruppen zu-

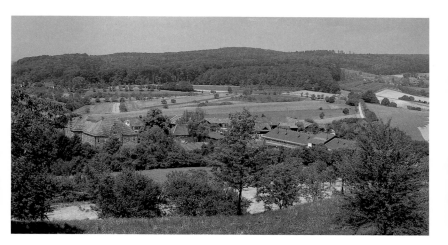

rückzuführen sind: Kolemann (Kollmarsreute), Zaismann (Zaismatt), deportierte Wenden (Windenreute), Secco (Sexau). Hachberg könnte demnach durchaus auf einen Hacho zurückgehen, zumal nicht weit talaufwärts im Brettental auch der Name Hagstal (Hachos Tal?) bekannt ist. Gestützt werden könnte die Personennamenthese noch durch historische Deutungsversuche: Markgraf Karl II. von Baden-Durlach ließ auf einer Inschrifttafel an einen Hacho erinnern, der während der Zeit Karls des Großen die Burg erbaut haben soll. Sebastian Münster schrieb in seiner Cosmographie, dass der erste Herr zu Hachberg mit Karl dem Großen aus Italien gekommen sei, und der Geschichtsschreiber Wolfgang Lazius erwähnte in der Mitte des 16. Jahrhunderts in seinem Werk »De migrat gentium« einen Hacho, der an einem Ort zwischen Freiburg und Basel von Karl dem Großen ein Gut erhalten habe. Es ließen sich also auch Argumente anführen, die den Namen des Burgberges auf einen Grundherren zurückführen, der in karolingischer Zeit im Brettental einer Talaue und einem Bergrücken seinen Besitzernamen gegeben haben könnte.

Vom Aussehen der ersten Burganlage haben wir keine genaue Vorstellung. Nur so viel scheint durch archäologische Befunde gesichert, dass die Burg der Herren von Hachberg auf dem südlichen Sporn des Hornwald-

Die Hofanlage am westlichen Fuß des Burgberges bildete seit der Burggründung den wirtschaftlichen Mittelpunkt der Rodungsherrschaft Hachberg. Sie gehörte seither zur Burg und diente zu ihrer unmittelbaren Versorgung. Zu den bewirtschafteten Flächen gehörte auch der Hornwald als Jagdrevier der Herrschaft und als Brenn- und Bauholzreservoir.

Der ellipsenförmige Verlauf der ehemaligen Ringmauer mit den beiden Bergfrieden in den Brennpunkten (vgl. Plan in der vorderen Umschlagklappe, Nr. 30, 31) markiert hier, inmitten der Gesamtanlage, die frühesten Bauphasen der Burg.

rückens erbaut worden war. Nach Süden hin trennte ein künstlich angelegter Halsgraben den Burgplatz vom Hauptkamm des Hornwaldes ab. Der Halsgraben hielt einen Angreifer auf Distanz und lieferte bei seiner Herstellung gleichzeitig das Steinmaterial für die ersten Burgbauten. Eine Ringmauer, die einen südlichen Kernburgbereich von ca. 30 x 30 Metern Größe unmittelbar über dem Halsgraben umschloss und ein nach Norden sich anschließender Vorburgbereich bildeten diese erste Burganlage. In der Kernburg überragte ein quadratischer Bergfried ein Wohngebäude. In der Vorburg werden sich die Wirtschaftsgebäude befunden haben.

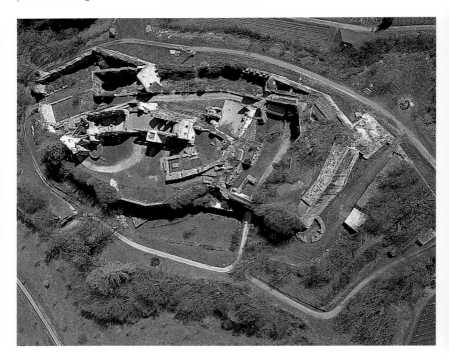

Stammburg der Markgrafen von Baden-Hachberg

Der letzte Namensträger derer von Hachberg war Erkenbold von Hachberg. Dieser ist in den Quellen im Umfeld der Herzöge von Zähringen und der Markgrafen von Baden anzutreffen. Möglicherweise hat Erkenbold seinen Besitz an Letztere, die über die Breisgau-Grafschaft

verfügten, übergeben. Grund der Übertragung könnte eine Teilnahme Erkenbolds am Kreuzzug 1147 bis 1149 gewesen sein. Mit der Veräußerung seines Besitzes wäre dieses Unternehmen möglicherweise finanziert worden.

Für den Übergang der Burg in markgräflichen Besitz schon im 12. Jahrhundert sprechen Quellen, nach denen die Markgrafen Hermann V. und sein Bruder Friedrich auf der Burg Hachberg verschiedene Rechtsgeschäfte abschlossen. Dazu gehörten auch die Verhandlungen zur Gründung des Klosters Tennenbach 1161 im dabei erstmalig erwähnten »Castro Hahberc« unter Mitwirkung von Markgraf Hermann IV. Die Machtbasis der badischen Markgrafen im Breisgau wurde durch den Erwerb der Hachbergischen Besitzungen erkennbar erweitert, sodass nach dem Tod von Markgraf Hermann IV. – 1190 auf dem dritten Kreuzzug, bei dem auch der Stauferkaiser Friedrich Barbarossa starb – für den jüngsten Sohn des Markgrafen hier eine kleine Herrschaft etabliert werden konnte.

Mit Markgraf Heinrich I. von Baden, Bruder des älteren Markgrafen Hermann V., der die Hauptlinie des Hauses Baden fortführte, nahm die Seitenlinie Baden-Hachberg ihren Anfang und führt seit 1239 diesen Namen ständig. Das neue Haus Baden-Hachberg gehörte allerdings im Gegensatz zur badischen Hauptlinie nicht mehr dem Reichsgrafenstand an.

Markgraf Heinrich I. erhielt die markgräflichen Haus- und Lehensgüter im Breisgau sowie die Grafschaftsrechte, soweit diese dem Geschlecht der Badener hier noch verblieben waren. Das nahe gelegene, von ihnen begünstigte Kloster Tennenbach bestimmten die Baden-Hachberger zu ihrer Grablege. Ihre ursprünglich schmale grundherrliche Basis erweiterten sie in der Folgezeit, vor allem im 13. und 14. Jahrhundert, durch weitere Erwerbungen um den Hachberg im nördlichen Breisgau.

Mit den neuen Burgherren wandelte sich auch das Aussehen der Burg. Neben einer Erweite-

In den unteren Wandflächen von Teilen der Oberburg sind Architekturteile und Verputzreste aus dem 12. Jahrhundert erhalten, die vermutlich von der Burgkapelle stammen.

Die Urkunde, die 1386 nach dem Tod Ottos I. die Erbteilung zwischen dessen Brüdern regelte, enthält erste Nachrichten über den Baubestand der Burg: Markgraf Johann erhielt danach den hinteren halben Teil mit Herbsthaus, Hinterhaus und dem Hof dazwischen. Der Brunnen und der Turm mit dem Gefängnis hingegen sollten Gemeinschaftseigentum sein, ebenso alle Tore und die Bäckerei.

rung der Anlage wird auch der repräsentative Anspruch der badischen Seitenlinie, die in der Gefolgschaft der Staufer stand, erkennbar. Eine erweiterte Ringmauer und ein zweiter, runder Bergfried im Norden der Burganlage wurden in der für die Stauferzeit so typischen, kraftvollen Buckelquadertechnik errichtet. Die Burg nahm jetzt den ganzen oberen Bergrücken ein und dehnte sich auf eine Größe von fast 90 x 40 Meter aus. In den Folgejahren errichteten die Markgrafen im Nordosten neue Wohn- und Wirtschaftsgebäude.

Mit dem Aussterben des zähringischen Herzogshauses 1218, das den Markgrafen von Hachberg zwar keinen unmittelbaren Gewinn aus der Erbmasse bescherte, war ein übermächtiger Konkurrent im Prozess der Territorialbildung verschwunden. Mit den im Breisgau an Einfluss gewinnenden Habsburgern wussten sich die Markgrafen zu arrangieren, allerdings nicht immer zu ihrem Vorteil. Trotzdem betrieben die Markgrafen von Baden-Hachberg die zielbewusste Erweiterung ihres Herrschaftseinflusses weiter. Allerdings gingen diese Bestrebungen langfristig an ihre wirtschaftliche Substanz.

Bereits um die Mitte des 14. Jahrhunderts war die Markgrafschaft in so erhebliche finanzielle Schwierigkeiten geraten, dass Markgraf Otto I., der 1386 in der Schlacht bei Sempach auf

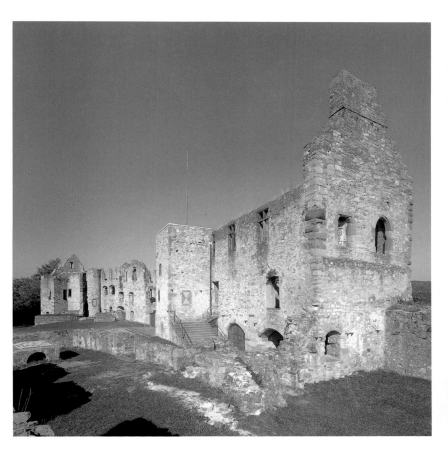

Seiten der Habsburger fallen sollte, seine gesamte Herrschaft an das Freiburger Patriziergeschlecht der Malterer verpfänden musste. Er heiratete trotz der Standesbedenken Elisabeth, die Tochter von Johannes Malterer, die die Pfandschaft als Mitgift in die Ehe mitbrachte. Ihr kinderloser Tod vor 1384 hätte vertragsgemäß die Herrschaft an die Malterer zurückfallen lassen. Um die Herrschaft nicht aufzugeben, gaben die Erben Ottos sie als Pfand an ihre Verwandten aus dem badischen Haupthaus, an die Markgrafen Rudolf VII. († 1391) und Bernhard I. († 1431) von Baden. Zu Beginn des 15. Jahrhunderts konnte Markgraf Otto II. von Baden-Hachberg seine Herrschaften Hachberg und Höhingen nicht mehr halten und verkaufte sie am 25. Juli 1415 an Markgraf Bernhard I. von Baden für 80.000 Gulden.

Am Nordende der Oberburg hat sich (im Bild links hinten) der Rest des zweiten mittelalterlichen Bergfriedes erhalten, zusammen mit einer über zwei Meter dicken Ringmauer. Die Buckelquader dieser Mauer, die weitgehend unter dem heutigen Hofniveau liegt, und die des runden Bergfrieds weisen auf eine Bauzeit im 13. Jahrhundert hin.

Die Hochburg von Westen.

Renaissanceschloss und Festung der Markgrafen von Baden

Im Herrschaftgebiet der markgräflich-badischen Hauptlinie bildete die Burg Hochberg – seit dem 15. Jahrhundert überwiegt in den Quellen diese Schreibung – den Mittelpunkt der Verwaltung des Amtes Hochberg. Da Städte fehlten – eine Besonderheit in der Markgrafschaft bis fast zum Ende des 16. Jahrhunderts – war die territoriale und grundherrschaftliche Verwaltung und auch die militärische Sicherung der Grafschaft auf der Burg angesiedelt. Markgraf Bernhard hatte bei der Übernahme der hachbergischen Besitzungen die Hochburg weiter ausbauen und verstärken lassen. Amtsräume, handwerkliche Betriebsflächen, Speicher, Scheunen, Keller, Wohnungen für Soldaten samt deren Familien, Vogt- und Kommandantenwohnungen lagen in drangvoller Enge innerhalb der Burg, die wegen ihrer wirtschaftlichen und militärischen Zentralfunktion inzwischen alle anderen Burgen im Breisgau an Größe übertraf.

Der Markgraf residierte in Pforzheim und Baden-Baden und weilte nur gelegentlich auf

Hochberg, das er durch Beamte verwalten ließ. Er war bemüht, seinen stark verschuldeten Hachberger Besitz zu sanieren. Um mehr Unabhängigkeit von den Marktflecken in Breisach und Freiburg zu erreichen, gründete er in seinem Hachberger Einflussbereich neue Märkte in den Dörfern Emmendingen und Eichstetten. Damit provozierte er aber langjährige Auseinandersetzungen mit den umliegenden Städten, die sich im Oberrheinischen Städtebund zusammengeschlossen hatten. Durch den Beitritt mehrerer oberrheinischer Herren zu diesem Bund, dem sich auch der Kurfürst der Pfalz, ein erklärter Gegner des Badeners, angeschlossen hatte, eskalierten die Spannungen und es kam 1423/24 zu kriegerischen Auseinandersetzungen, denen der neue Marktflecken Emmendingen zum Opfer fiel.

In den folgenden Jahren nahmen die Spannungen mit der Kurpfalz weiter zu. Die engen Beziehungen von Markgraf Karl I. (1453–1475), dem Enkel von Bernhard, mit dem Hause Habsburg (er war mit Catharina, einer Schwester des Kaisers Friedrich III., verheiratet) verwickelten ihn in den Konflikt Habsburgs mit Herzog Ludwig von Bayern und den pfälzischen Kurfürsten. In der Funktion als Reichshauptmann, die Markgraf Karl zusammen mit

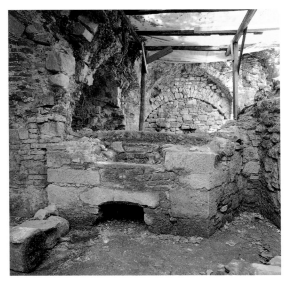

Reste des Backofens in der Pfisterei, die vermutlich Mitte des 15. Jahrhunderts entstand.

Standbild Karls II. von 1554 in der Emmendinger Stadtkirche. Auf der Tafel – ursprünglich am Hachberger Schlosstor – kündet die Festung in Ich-Form von den Verdiensten der Markgrafen: *»Mich hat Hacho, von dem ich den Namen trage, zuerst unter der Regierung Karls des Großen im Jahre 808 aufgerichtet. Besser ausgeschmückt hat mich dann Karl der Badische Markgraf unter Friedrich des Dritten Regierung. Nun ließ mich, ob des zertrümmerten und aufzehrenden Alters Karl der Markgraf von Baden und Hachberg, ein Fürst großsinnigen Gemüts, dess Bild du hier erblickst, sowohl wieder aufbauen, als auch gegen die feindlichen Angriffe zum sicheren Schirm und Zufluchtsort für sich und die Seinigen, durch bereitwillige Beihilfe seiner Untertanen befestigen ...«*

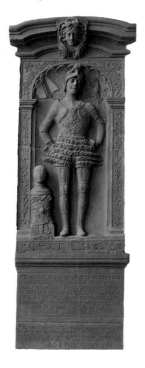

Albrecht von Brandenburg und Ulrich von Württemberg ausübte, wurde er in die kriegerischen Auseinandersetzungen hineingezogen. Er verlor gegen den Pfälzer Kurfürsten 1462 die Schlacht bei Seckenheim. Diese Niederlage hatte für ihn und seine Markgrafschaft verheerende territoriale und wirtschaftliche Verluste zur Folge. Bautätigkeiten auf der Hochburg blieben deshalb auf die Anfangsjahre seiner Regierungszeit beschränkt. Die nördliche Vorburg mit Küferei und Pfisterei (Bäckerei) dürfte in dieser Zeit entstanden sein.

Der älteste Sohn Karls, Markgraf Christoph I., übernahm mit 21 Jahren nach dem plötzlichen Tod seines Vaters die Regierung. Unter ihm wurden letztmalig die gesamten markgräflichen Länder mit Baden-Baden, Baden-Hachberg-Sausenberg und dem Markgräflerland vereinigt.

Bei der erneuten Landesteilung 1515 unter Christophs Söhnen gelangte das Amt Hachberg zusammen mit den 1503 angefallenen Herrschaften Rötteln, Sausenberg und Badenweiler durch Los an Markgraf Ernst (1515 bis 1553), der außerdem auch den nördlichen Landesteil um Pforzheim erhielt. Burg Hochberg blieb Mittelpunkt des Hachberger Landes und wurde weiter ausgebaut. Besonders die Wehranlagen erfuhren mit dem Vorläuferbau des heutigen Südbollwerks eine massive Verstärkung.

In die Regierungszeit von Markgraf Ernst fiel der Bauernkrieg. Als im April 1525 der Süden Deutschlands vom Elsass über Franken nach Thüringen in Aufruhr war, zog er sich mit seiner Familie nach Freiburg zurück, nachdem er die Burg Hachberg seinem Schwager Georg von Hohenheim, genannt »Bombast«, zur Verteidigung anvertraut hatte. Die Bauern konnten die wehrhafte Anlage nicht überwinden. Die Burgen Landeck und Höhingen sowie die Klöster Tennenbach und Wonnental hingegen fielen ihnen zum Opfer. Markgraf Ernst einigte sich mit seinen Bauern in einem Ausgleich am 13. Juni in Offenburg und am 25. Juli in Basel. Strafen und Schadensersatzansprüche sollten

in ordentlichen Rechtsverfahren entschieden werden. Die Vereinbarungen bildeten fortan die Grundlage der Agrar- und Herrschaftsverfassung.

Markgraf Ernst war 1553, kurz nach dem Passauer Vertrag, der 1552 für die deutschen Fürstenhäuser die Rechte in der Erbfolge im Falle eines Glaubensübertrittes geregelt hatte, zum Protestantismus übergetreten. Sein Sohn Karl II. wartete den entscheidenden Staatsakt des Augsburger Religionsfriedens ab, bevor er, und mit ihm seine Untertanen, ebenfalls zum Protestantismus übertrat. Karl II. trat 1556 offiziell dem Augsburger Bekenntnis bei. Er verlegte seine Residenz von Pforzheim nach Durlach und erbaute die Karlsburg, danach nannte er sich Markgraf von Baden-Durlach. Auf der Hochburg setzte während seiner Regierungszeit die bis dahin umfangreichste Bautätigkeit ein. Die mittelalterliche Adelsburg wurde zu einer renaissancezeitlichen Schloss- und Festungsanlage umgebaut, der zugehörige Meierhof durch einen befestigten Neubau ersetzt.

Markgraf Karl II. starb 1577, erst 47 Jahre alt. Er hatte verfügt, dass die Markgrafschaft Baden-Durlach nach seinem Tode nicht geteilt werden sollte. Doch seine drei Söhne interpretierten das vorliegende Testament nur als ein Konzept für ein zukünftiges Testament, das daher keine Gültigkeit habe. Eine Dreiteilung der Markgrafschaft war eingeleitet. Ernst Friedrich bekam den Norden, Jacob III. erhielt die Mitte mit dem Amt Hachberg und Georg Friedrich sollte bei seiner Volljährigkeit den

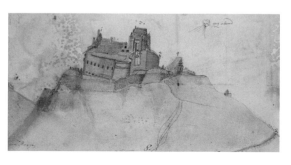

Die Hochburg in einer Ansicht von Norden, Anfang des 17. Jahrhunderts.

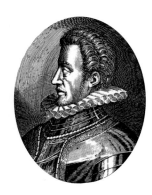

Markgraf Jakob III. von Baden.

südlichen Landesteil erhalten. Nach dem vorzeitigen Tod der beiden Brüder Ernst Friedrich (1604) und Jacob (1590) war Markgraf Georg Friedrich Herr über die gesamte baden-durlachische Herrschaft.

Zunächst jedoch hatte Markgraf Jacob III. die Regentschaft in der Markgrafschaft Baden-Hachberg angetreten. Er hatte in Straßburg Logik, Dialektik, Mathematik und die lateinische Sprache studiert. Als 20-jähriger nahm er als regierender Fürst am Augsburger Reichstag teil, wo er als gebildet und wohlerzogen auffiel. Jacob war standesgemäß auch ein Kriegsmann. Er beteiligte sich an mehreren militärischen Operationen. Meist handelte es sich um religiös motivierte, begrenzte Auseinandersetzungen – Wetterleuchten am Himmel des heraufziehenden Dreißigjährigen Krieges. Jacob liebte das Abenteuer: 1584 hielt er in Köln um die Hand der jungen und reichen Elisabeth an, Tochter des Grafen Floris aus den Niederlanden. Um den Mitbewerber um die Gunst der schönen Elisabeth aus dem Feld zu schlagen, organisierte er ihre Flucht in Männerkleidern aus Köln nach Westerburg an den Hof des Grafen von Leiningen, wo die Ehe am 6. September 1584 geschlossen wurde. Die umgebaute Burg Hochberg war Wohnsitz des jungen Markgrafenpaares. Zur besseren Bequemlichkeit wurde als bevorzugter Wohnsitz der Tennenbachische Klosterhof in Emmendingen zum Schloss ausgebaut. In diesem Schloss fanden vom 13.–17. Juni 1590 die Emmendinger Religionsgespräche statt, die den Ausschlag gaben für die Entscheidung des Markgrafen Jacob, zum katholischen Glauben zurückzukehren. Er wurde zum ersten regierenden Fürsten seit 1556, der konvertierte. Papst Sixtus V. ließ aus diesem bedeutenden Anlass eine Dankprozession abhalten. Dem Ränkespiel der Mächtigen fiel Jacob schließlich zum Opfer. Nach allem, was man heute weiß, wurde er vergiftet.

Markgraf Georg Friedrich, sein jüngster Bruder, folgte ab 1595 in der Regierung der unteren und mittleren durlachischen Länder und ab 1604 in der gesamten durlachischen Mark-

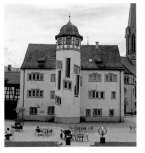

Das frühere Markgrafenschloss, der »Tennenbacher Hof«, in Emmendingen.

14

grafschaft. Hinzu kamen ab 1594 noch die okkupierten Gebiete der Markgrafschaft Baden-Baden. Georg Friedrich war ein vielseitig gebildeter Mann. Er beschäftigte sich mit Verwaltungsreformen, schrieb ein Buch – »Landordnung und Landrecht« – und er war Soldat. 1622 legte er die Regierungsgeschäfte in die Hände seines Sohnes Friedrich V., um als Feldherr in die Dienste der Protestantischen Union zu treten. Der Markgraf schuf in seiner vereinigten Markgrafschaft ein einheitliches Verteidigungswesen. Er verfügte im Frieden über eine geworbene Leibwache zu Pferde und zu Fuß, im Krieg über ein Fähnlein, Lehnsreiterei und das allgemeine Aufgebot. Jeder Untertan über 14 Jahren musste Erbhuldigung leisten, das heißt, sich zur Landesverteidigung verpflichten. Aus dem allgemeinen Aufgebot wurde, je nach Stärke der den Ämtern zugewiesenen Fähnlein, der 5. bis 8. Mann ausgewählt und in die Musterungsrolle für das ordinäre Aufgebot eingetragen. Für Kleidung und Bewaffnung musste der Einzelne oder die Gemeinde aufkommen. Eingeteilt war das ordinäre Aufgebot zu Fuß in vier je 100–300 Mann starke Landregimenter – das weiße Landregiment Unterbaden oder Durlach, das schwarze Landregiment Oberbaden, das rote Landregiment Hochberg und das Landregiment Rötteln.

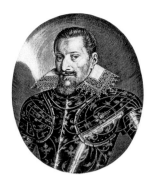

Markgraf Georg Friedrich. Stich von Jakob v. Heyden nach einem Bild von Johann v. Heyden, 1603.

Zerstörung Hochbergs im Jahrhundert der Kriege – 1636 und 1689

28.046 Gulden hatte sich Georg Friedrich den Bau seiner Festung Hochberg kosten lassen, die er nach den modernsten Erkenntnissen der Festungsbaukunst um die renaissancezeitliche Schlossanlage hatte errichten lassen. Schon in den Jahren 1591–93 gab es Überlegungen zum Bau einer Festung im Hachberger Amt. Johann Schoch, Straßburger Stadtbaumeister, legte zur Befestigung Emmendingens einen Plan mit sieben Bastionen vor. Markgraf Georg Friedrich entschied sich jedoch, Hochberg zur Festung auszubauen. Inwieweit das Emmendinger Projekt den Hochberger Festungsent-

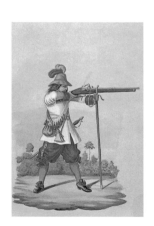

Musketier vom Markgräflich Baden-Durlachischen Regiment zu Fuß, 1622.

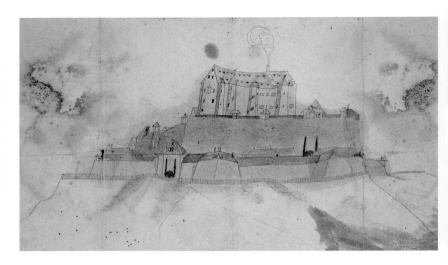

Ansicht des Renaissance-
schlosses Hochberg mit
Festungsring von Westen;
Anfang 17. Jahrhundert.

wurf beeinflusst hat und somit Johann Schoch
zugeschrieben werden kann, muss offen blei-
ben. Ein typisches Detail der Bastionswände
verrät allerdings Straßburger Einfluss. Genauer
gesagt sind die ausgeprägten Breschbögen
in den Mauerflächen ein Hinweis auf Daniel
Specklin, den berühmten Straßburger Bau-
meister und Vorgänger im Amt von Johann
Schoch. Letzterer dürfte dieses Baudetail
gekannt und im Hochberger Festungsbau an-
gewendet haben. Die örtliche Bauleitung hat
Johann Schoch wohl nicht inne gehabt, zumal
er ab 1601 in kurpfälzische Dienste eingetre-
ten war. Eine – heute verschollene – Bauin-
schrift mit »lateinischen Versel-Buchstaben«
auf einem eisernen Blatt soll im äußeren Werk
an der Pforte an einem Eckstein angebracht
gewesen sein; sie nannte den Baumeister:
»Deo et aeternitate sacrum. Damit das uhralt
fürstliche Hauß und Vestung Hochberg nicht
allein in seinem alten Thun und Wesen gebür-
lich erhalten, sondern nach Gelegenheit der
Zeit zu allgemeiner Wohlfahrth des geliebten
Vatterlands wieder freundlich hergestellt desto
beßer bevestigt und fortificirt werde, so hatt
im Jar Christi MDXCIX [1599] der Durchleuch-
tig Hochgeborn Fürst und Herr, Herr Georg
Friedrich, Markgrav zue Baden und Hachberg,
Landgraven zu Sausenberg, Herr zu Röttelen
u. Badenweiler etc. [fehlt] nachdem ettliche
Jar zuvor Ihrer fürstl. Gnaden herr Vatter Mark-

graf Carol hochseelig Gedechtnuß die Innere Werckh zu bauen angefangen einen löblichen Anfang gemacht und volgends im Jar MDCXIV [1614] solches vermittelst göttlicher Verleihung zu glücklichem Endt gefügt. Die göttliche Majestät geruhe dieses lobliche Hauß vor allem Gewallt u. Anfahl gnädig zu bewaren. Zum Baumeister haben mehrgedacht Ihre fürstl. Gnaden [fehlt] gebraucht den Edlen, Vesten Johann Buwinghausen von Walmerode, derselben bestellten Hauptmann und Obersten Baumeister.

Markgraf Georg Friedrich verfügte somit über ein gut ausgebildetes und geführtes Verteidigungswerk. Trotzdem war es unverantwortlich, dass er mit seiner bescheidenen, wenn auch durch zwei geworbene Regimenter verstärkten Armee 1622 bei Wimpfen eine offene Feldschlacht gegen die Truppen der Katholischen Liga unter Tilly annahm. Er erlitt eine

Festungsgrundriss mit den Profilen der Bastionen. Die Namen der sieben Bastionen sind seit dem 17. Jahrhundert gebräuchlich. Nach Landesteilen der Markgrafschaft sind benannt: Badenweiler, Baden, Hachberg, Rötteln und Sausenberg. Die Bastion S. Rudolf erinnert wahrscheinlich an Markgraf Rudolf I. († 1288) von der badischen Hauptlinie, auf den der Erbauer der Festung, Markgraf Georg Friedrich, sein Haus zurückführte. Ob die Bastion Diana nach der Jagdgöttin benannt ist oder ob an eine Vorfahrin der Markgrafen erinnert wird, ist ungeklärt.

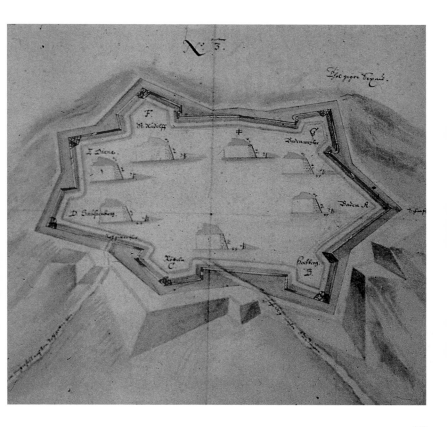

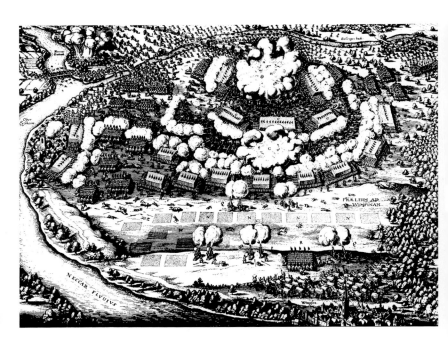

Die Schlacht bei Wimpfen-Obereisesheim im Jahr 1622; auf einem Kupferstich nach Merian.

vollkommene Niederlage und entkam nur mit Glück der Gefangennahme. Das feste Schloss Hochberg bot ihm damals für kurze Zeit Schutz.

Der Sieg der kaiserlichen Truppen bei Wimpfen hatte für die Markgrafschaft Baden-Durlach schlimme Folgen. Dass Georg Friedrich als unabhängiger Truppenführer und nicht als badischer Markgraf sich mit der Katholischen Liga angelegt hatte, verhinderte nicht den Racheakt der Sieger. Durlach war vom Feind besetzt, der regierende Markgraf Friedrich V. musste nach Straßburg und Basel fliehen. Bei den Versöhnungsverhandlungen nach dem Prager Frieden 1635 wurde dem Durlacher ausdrücklich jede Gnade versagt. Die Kaiserlichen gewannen die Oberhand in Südwestdeutschland, der baden-badische Landesteil musste wieder abgetreten werden. In Straßburg, wohin er sich in sein dortiges Domizil zurückgezogen hatte, starb Georg Friedrich am 14. September 1638.

Zwei Jahre zuvor, am 11. März 1636, war der von ihm zur Festung ausgebaute Hochberg von kaiserlichen Truppen belagert und einge-

nommen worden. Die Beute teilten sich der Kaiser und der Kurfürst von Bayern nach sorgfältiger Bestandsaufnahme. Die Verzeichnisse über die Kriegsbeute, die die Sieger 1636 anfertigten, vermitteln eine Vorstellung von der Bewaffnung und Ausstattung der Festung. Neben dem erbeuteten Archiv, das nach Breisach abtransportiert wurde, zählten insgesamt 87 große und kleine Geschütze zur Beute. Darunter befanden sich zwei auffallend große Stücke. »Der allerhöchsten Römischen, Kaiserlichen Majestät« wurde u.a. eine doppelte Schlange, ein 19-Pfünder, der »Niemandsfreund« genannt, zugedacht, während »ihre Kurfürstliche Bayrische Durchlaucht« einen 13-Pfünder, »Singerin« genannt, erhielt. Verteilt wurden nach dem Verhältnis 2:1 insgesamt 8476 Eisenkugeln unterschiedlicher Kaliber, 2500 Kartätschen, über 3000 Granaten gefüllt und ungefüllt, 695 Musketen, 537 Doppelsöldner-Harnische, dazu riesige Mengen sonstiger Ausrüstung, wie Schwefel, Salpeter, Schanzzeug, etc.

Von der anschließenden Demolierung der Festung Hochberg berichtete der Schanzmeister Isaak Veltenauer am 30. Mai an den Feldzeugmeister nach Breisach: »*Gestern aubents hab*

Früherer Küchenbau. Im Süden der Küche, direkt über dem Halsgraben, erhob sich ehemals der Bergfried der ältesten Burganlage. Dieser Bereich und die südlich an den heutigen hohen Treppengiebel der Oberburg sich anschließenden Gebäude wurden bei der Fällung des Bergfriedes im Jahre 1636 restlos zerstört und auch danach nicht mehr aufgebaut.

ich die Mine zwischen dem scharfen Eck und dem Rundöhl [Rondell] *gehen lassen, auch den weißen Thurm geföhlt* [gefällt], *so sein sanft niedergesessen und alles zerschmettert; die übrig Minen will ich, geliebt es Gott, heutig aubent auch gehen lassen und mich dahin richten, daß ich bis künftig Montag zu Breisach seyn kann und die Handtierer abschaffen«.*
Er bat noch um Zusendung von zehn Tonnen Pulver, vier Bergknappen, zwei Maurern und zwei Zimmerleuten. Die äußeren Werke habe er gestern zu schleifen angefangen und bis Montag werde ein gut Teil niedergelegt sein. Von den 400 Mann, die zur Fron hätten kommen sollen, seien jedoch nicht ganz 200 erschienen. Zur Abführung der Tore und Eisenwerke verlangte er noch 15 Wagen. Von den 16 Handmühlen seien 14 bereits »abgehebt«, die Rossmühle jedoch von Bauern und Soldaten übel zerschlagen. Ein Augenzeuge der Zerstörung, Pater Burger von Tennenbach, berichtet in seinem »Raißbüchlein«: *»under wehrender Ruinirung dises sunsten unüberwindlich gehaltenen Schlosses, ist Pater Gottfried selbander in Tennenbach gesessen und hat oft auf dem Schloß celebriert und die hl. Sacramenten administrirt; hat auch gar viel Sachen droben gefunden und bekommen, welche dem Gotteshaus gehört haben. Ich selbst bin auch einmal droben gewesen, als man eben den großen runden Turm inmitten des Schlosses stehend* [der weiße Turm], *underminiret, und da er auf großen eichenen Klötzen gestanden, mit 6 ganzen Cartaunen über einen hauffen und in den Schloßgraben geschossen«.* In jede der sieben Bastionen (genannt Badenweiler, Baden, Hachberg, Rötteln, Sausenberg, Diana, S. Rudolf) wurde eine Bresche gelegt, die Contrescarpe in den Graben geworfen und von dem Mauerwerk der Eskarpe im ganzen 377 Klafter zerstört.

Was von 1598–1611 auf dem Hochberg mit immensem Aufwand erbaut worden war, war in Rauch und Flammen aufgegangen. Erst der Westfälische Friede 1648 brachte dem Markgrafensohn Friedrich V. Hoheit und Land nach dem Stand der Erbteilung von 1535 wieder zurück. Aus dem Exil in ein verwüstetes Land

zurückgekehrt, mühten sich Markgraf Friedrich V. und nachfolgend sein Sohn Friedrich VI. um den Wiederaufbau. Doch nur wenige Jahre herrschte Ruhe am Oberrhein. In den letzten Regierungsjahren Markgraf Friedrichs VI. wurden die durlachischen Länder wieder mit Krieg überzogen. Truppen des französischen Königs Ludwig XIV. suchten mit Sengen und Brennen die Markgrafschaft heim.

Markgraf Friedrich VI. hatte fast zehn Jahre nach dem Friedensschluss von Münster und Osnabrück mit dem Wiederaufbau der zerstörten Festung begonnen. Erneut verkündete eine Inschriftentafel, damals am Festungstor: »A 1660 ist auf des Durchl. Fürsten Herrn Friedrichs Markgraf zu Baden und Hachberg gnädigsten Befehl durch mich Christoph Friedrich Besold von Steckhofen ihrer Fürstl. Durchlaucht gewesener Hofmeister auch damalige Rath und Landvogt der Markgrafschaft Hachberg, dieses durch das vorgewesene leidige Kriegswesen gänzlich in Ruin gekommene

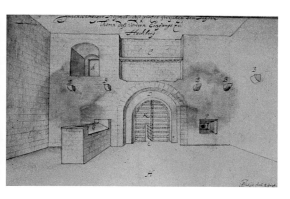

Innen- und Außenansicht des Haupttores auf einer Zeichnung G.A. Böcklers, 1670.

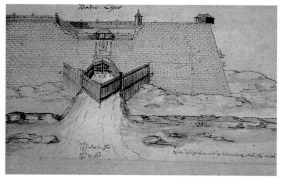

Fürstl. Stammhaus und Festung Hachberg zu reparieren angefangen und im Jahre Christi 1668 wieder in Defension gebracht worden, welches der höchste Gotte in Gnaden ferner erhalten und bewahren wolle«. Ein Inventar aus den Jahren 1673–75 vermittelt einen Einblick in die Armierung der Festung, mit der sie seit 1660 wieder ausgestattet war. Etwa 30 große und kleine Geschütze waren mit zugehörigem Ladezeug aufgestellt. Bei den Wiederaufbauarbeiten nach den Zerstörungen des Dreißigjährigen Krieges hatten sich unter dem Schutt zahlreiche Eisen- und Steinkugeln gefunden, die den rund vierhundert neu angeschafften hinzugefügt werden konnten. 250 neue Musketen lagen im Zeughaus, wovon 27 an die Soldaten und zwei an die Wachen ausgegeben wurden. Über 8000 Bleikugeln waren für die Musketen vorhanden und fast 4500 Pfund Pulver lagen bereit. Im Zeughaus, in Kellern und Kammern waren Schanzzeug, Werkzeug und Gerät aller Art gelagert. Mehrere Handmühlen mit ein und zwei Gängen standen zur Verfügung. In Kisten und Schränken waren Bett- und Federzeug untergebracht: 14 Unterbetten, 14 Deckbetten, 14 Pfulben (Kopfkissen), 10 Unterbett Ziechen (Bezüge), 8 Deckbett-Ziechen (Bezüge), 26 Pfulben-Ziechen und 52 Leinlachen (Leintücher) werden verzeichnet. Im kühlen Kellergewölbe lagerten 76 ¼ Sester Salz, geliefert vom Salzfuhrmann aus Ingweyler (Elsass), 304 Pfund geräuchertes Rindfleisch in 248 Stücken und 348 Pfund

Grundriss der Soldatenwohnhäuser im Festungsgraben der Hochburg.

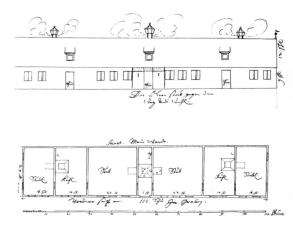

Käse in 25 Stücken. Bei den jährlichen Ver-
brauchsauflistungen wird auch die 8-Pfünder-
Kugel vermerkt, die jeweils zum Neujahr ver-
schossen worden war.

Doch das weitere Schicksal meinte es nicht
gut mit Hochberg. Zwar waren die ehemaligen
Gegner während des Dreißigjährigen Krieges
Verbündete geworden. Der Kaiser brauchte
den Markgrafen gegen Frankreich. Als Reichs-
general-Feldmarschall eroberte Friedrich VI. die
französische Festung Philippsburg. Sein Sohn
Friedrich VII., Friedrich Magnus, musste sich
nach 1688 im Pfälzischen Erbfolgekrieg, vom
Kaiser allein gelassen, gegen französische
Truppen wehren. Seine Festung Hochberg
wurde 1689 endgültig zerstört.

Dass im Jahre 1684 das obere Schloss zusam-
men mit 600 Maltern herrschaftlichen Früch-
ten verbrannte und davon Landvogt und Land-
schreiber in *»Eyl und höchster Bestürzung«*
nach Karlsruhe berichteten, ist nur ein Glied
in der Kette des Niederganges. Episodenhaft
leuchtet hier ein Stück Alltagsleben in der
desolaten Festung auf: In den Befragungen
der Burgbewohner zur Brandursache macht
der Fähnrich Friedrich Wessau die Aussage,
er habe vor einem Jahr angeordnet, die Ge-
mächer, wo die Soldaten hausen, zu kontrollie-
ren und ihren Umgang mit dem Feuer zu über-
prüfen. Auch habe er beim Schließen der Tore
immer auf Wachsamkeit und Sorge um das
Feuer hingewiesen. Er habe sogar Zacharias
Windisch, einen Soldaten, aufgefordert, seine
eigene Frau Ursula zu prügeln, weil sie mit der
Herdasche nicht sorgsam umgegangen sei
und deshalb fast einen Brand im Schloss aus-
gelöst habe.

Im 19. Jahrhundert, als im Zeitalter der Roman-
tik das Interesse am Mittelalter und an seinen
Ruinen wieder erwachte, begannen erste
Restaurierungsmaßnahmen. Das Großherzog-
tum Baden ließ in den 1870er- und 80er-Jahren
dringende Sicherungsmaßnahmen durch-
führen, die der Erhaltung einsturzgefährdeter
Ruinenbereiche galten. Zu Beginn des 20. Jahr-
hunderts setzten mit der Gründung des Hach-

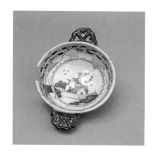

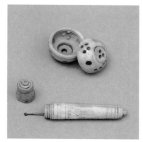

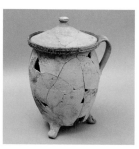

Im Burgmuseum zeugen
heute Fundstücke davon,
dass im 17. Jahrhundert auf
der Festung nicht nur Krieg,
sondern auch Alltagsleben
stattgefunden hat: Schüssel-
chen aus Delfter Majolika,
Duftstoffkapsel und ein
Nadelbehälter sowie ein Drei-
fußtopf.

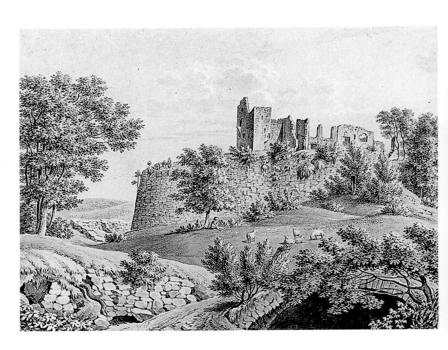

Ansicht der Hochburg mit einem Teil der Westfront von Wilhelm Johann Esaias Nilson (geboren 1788). Anfang des 19. Jahrhunderts wurde die Ruine so zum Teil einer Schäferidylle.

berg-Landeck-Bundes private Bemühungen ein, um die vom Verfall bedrohten Burgen zu retten. In den Jahren 1910/11 veranlasste das großherzogliche Bauamt in Emmendingen Reparaturen an mehreren Ruinenteilen. Weitere Bemühungen zum Erhalt der Ruine wurden durch die Weltkriege unterbrochen. Erst ab den 1950er-Jahren bemühte sich das Staatliche Hochbauamt im Rahmen der Verkehrssicherungspflicht verstärkt um die Durchführung von dringend notwendigen Sicherungsmaßnahmen.

Seit dem Jahre 1971, als der damalige Landrat Dr. Lothar Mayer den Verein zur Erhaltung der Burgruine Hochburg gründete, ist Dank dieser Initiative, die seither für Erhaltung und Pflege dieses bedeutenden Baudenkmales tätig ist, aus der völlig zugewachsenen und mit Schutthalden überzogenen Ruine das heute weithin wichtige, restaurierte Naherholungsgebiet Hochburg geworden. Der Verein finanziert seine Arbeiten durch Mitgliedsbeiträge und einen hohen Eigenarbeitsanteil. Zuschüsse aus Mitteln der Denkmalpflege ergänzen die Vereinsmittel.

Märchenhafte Sagen und prominente Besucher

Dass ein so gewaltiges Ruinengebilde, wie es der Hochberg darstellt, die Phantasie der Menschen immer wieder angeregt hat, ist nicht verwunderlich. Gleich wie bei anderen Ruinen umranken auch dieses Gemäuer mancherlei Geschichten und Sagen von verwunschenen Rittern, lieblichen Jungfrauen und unermesslichen Schätzen.

Angeblich hütet in den Trümmern, in den unzugänglichen Gewölben und Kellern, eine Jungfrau verborgene Schätze. In milden Mondnächten kann man ihren Gesang aus den zerbrochenen Erkerfenstern hören. Manch einer hat sie auch auf schmalem Pfad von der Burg zum Bach ins Brettental gehen sehen, wo sie sich Gesicht und Haar wäscht. Fröhlich ist sie beim Abwärtsschreiten – traurig und weinend verschwindet sie dann wieder in den Ruinen. Sie kann erst aus ihrem Geisterdasein erlöst werden, wenn sich jemand von den von ihr behüteten Schätzen nur so viel mitnimmt, wie er, ohne seine Last absetzen zu müssen, nach Hause tragen kann; doch hat sich bisher noch

Angetuschte Kreidezeichnung von Goethe, die vermutlich bei seinem Emmendinger Aufenthalt im September 1779 entstanden ist. Sie zeigt den Küferhof mit dem Nordgiebel des Herbsthauses. Vielleicht hat Goethe in den Ruinenskizzen die Vergänglichkeit alles Irdischen festhalten wollen. Der Emmendinger Haushalt seiner zwei Jahre zuvor 27-jährig verstorbenen Schwester Cornelia war ihm »wie eine Tafel, worauf eine geliebte Gestalt stand, die nun weggelöscht ist«.

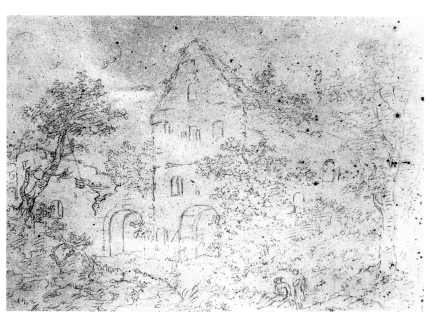

niemand bescheiden genug erwiesen, die weiße Frau zu erlösen.

Auch zwölf Männer hausen unsichtbar in den Ruinen. Ein Hirtenknabe sah einst durch einen Mauerspalt die Zwölf, prächtig gekleidet in einem schimmernden Saal, sich mit einem goldenen Kegelspiel vergnügen. Schweigend waren sie beim Spiel und schweigend bedeuteten sie dem Knaben, die Kegel aufzustellen. Um Mitternacht waren sie dann wieder verschwunden. Die Nachbarn, denen der Hirte ein großes Goldstück zeigte, welches ihm die Verwunschenen geschenkt hatten, suchten vergebens in den Ruinen nach dem geheimnisvollen Saal. Wenn das Vaterland in großer Not und Gefahr sei, so geht die Rede, erscheinen die Zwölf um zu helfen.

Aber nicht nur Sagen und Spukgeschichten ranken sich um die Ruine. Auch der Reiz des Vergänglichen, der von ihr ausgeht, übte eine besondere Faszination aus. Jacob Michael Reinhold Lenz, der geniale Sturm-und-Drang-Poet und Freund Goethes aus den Straßburger Studentenjahren, besuchte 1775 zusammen mit Goethe dessen Schwager, den Amtmann Johann Georg Schlosser, in Emmendingen. Schlosser war dort mit Goethes Schwester Cornelia verheiratet. Lenz hat eine Abhandlung *»Das Hochburger Schloss«* verfasst, aus der folgende Textstelle stammt: *»Nirgends habe ich die Wahrheit, teurer W.!, über die wir in einsamen Abendgesprächen eins wurden, lebhafter empfunden, daß alle Kunst ewig ist, als in den Gemäuern von Hochburg. Ich weiß nicht, durch was für unbekannte Gesetze der Seele mir, wenn ich auf diesen nackten Felsen herumhüpfe, Shakespeare so gern einfällt, – wenn ich jene abgerissene Säule wie eine Insel ihr buschiges Haupt dem Regen und Ungewitter darbieten sehe ...«*

Jacob Michael Reinhold Lenz.

Johann Wolfgang Goethe, 1773.

Rundgang durch die Hochburg

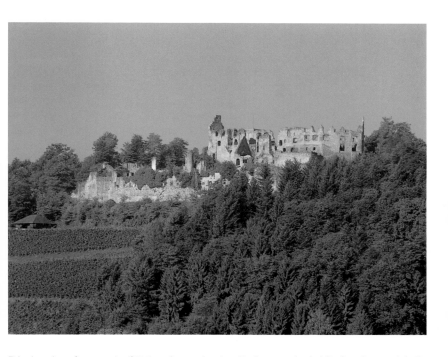

Die hochaufragende Südostfassade der Ruine im gleißenden Mittagssonnenlicht oder die klaren Konturen der Ruine gegen den blassen Abendhimmel vermitteln einzigartige landschaftsprägende Bilder. Ausgangspunkt für den circa zweistündigen Rundgang durch die Ruine ist jedoch die Westseite, beim Parkplatz der Domäne.

Der Meierhof (Rundgang I)

Der Burgbann mit dem zugehörigen Bau- oder Meierhof bildet eine geschlossene Gemarkung, die ehemals zu Sexau und seit 1931 zu Emmendingen gehört. Eigentümer ist das Land Baden-Württemberg. Die Hofanlage der heutigen Staatsdomäne, die das »Amt für Landwirtschaft, Landschafts- und Bodenkultur Emmendingen-Hochburg« mit einer Modell-Landwirtschaftsschule beherbergt, gehörte seit dem 11. Jahrhundert als Versorgungsbetrieb zur Burg Hachberg. In Fronarbeit mussten die leibeigenen Bauern aus den umliegenden Dörfern der Markgrafschaft die Knechte des Meierhofes unterstützen. Der Unterhalt von

In drei Stufen türmen sich die Mauerreste der Hochburg über den Rebhängen der »Hochburger Halde« auf. Die unterste Stufe ist der Festungsring aus dem 17. Jahrhundert. Darüber steigen die Mauern des Südbollwerks, der Burgvogtei und des Herbsthauses auf, die aus der Renaissance und dem hohen Mittelalter stammen. Das Ganze wird bekrönt durch die Oberburg, die ihr heutiges Erscheinungsbild im Wesentlichen dem 16. Jahrhundert verdankt.

Von der befestigten Hofanlage des Meierhofes hat sich der südöstliche Wehrturm mit schön gearbeiteter Maulscharte in seiner Westflanke erhalten.

Brücken und Wegen und die Pflege der Turnierbahn, die am Südende der Burganlage angelegt war, gehörte ebenfalls zu den fronpflichtigen Arbeiten der markgräflichen Untertanen. Mit dem ständigen Ausbau und der permanenten Erweiterung der Burganlage stiegen Bedarf und Anspruch. Den wachsenden Anforderungen hatte sich der Meierhof anzupassen. In den Jahren 1571–1573 wurde deshalb ein Neubau errichtet. Meierhaus, Scheunen und Stallungen entstanden, eingefasst in ein Mauergeviert mit wehrhaften Ecktürmen. Ende Dezember 1677, während des Holländischen Krieges, überfielen französische Truppen den Hof und die am Fuße des Berges am Brettenbach liegende Mühle. Die im Meierhof einquartierten Wachmannschaften, unterstützt durch eine Kanonade von der Festung herab, konnten die Angreifer vertreiben. Die Holzmühle brannte dabei ab. Ein im Meierhof ausgebrochener Brand konnte gelöscht werden.

Die Festung und auch der Meierhof unterstanden, soweit es sich um militärische Belange handelte, dem Burg- oder Festungskommandanten, der gleichzeitig die Gerichtshoheit besaß. Auf einem Lageplan von 1613 ist im Südwesten des Meierhofes ein Galgen zu erkennen. Auch innerhalb der Feste wurde »zur notwendigen Handhabung der Ordnung und Disziplin« ein Galgen aufgerichtet. An ihm wurden die Namen der straffällig gewordenen Soldaten angeheftet. Im Jahre 1677 urteilte ein Kriegsgericht auf der Festung unter Vorsitz des Leutnants Erhardt Eckh über zwei Deserteure. Drei Korporale schlugen vor, dass, wenn kein Geständnis von den beiden Verurteilten

Die Hofanlage des Meierhofes. Von hier aus wurden die herrschaftlichen Felder bewirtschaftet und die Nahrungsmittel für die Burgbewohner erzeugt. Aus dem Meierhof ist die heutige Staatsdomäne Hochburg hervorgegangen.

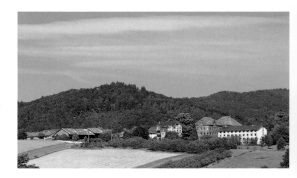

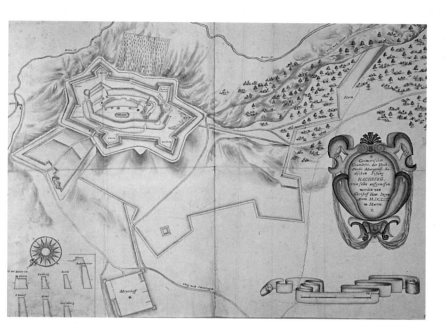

Grundriss der Hochburg mit dem Meierhof von Ingenieur Christoff Herr, 1675.

zu erreichen sei, wer wen zur Flucht verführt habe, das (Würfel-)Spiel über die Art des Todes – Hängen oder Erschießen – der beiden entscheiden solle. Dass das Urteil an Mathias Roser aus Sexau und Niclaus Brucker von Malterdingen vollstreckt wurde, bestätigen die Urkunden.

Im 18. Jahrhundert war der Meierhof ein Zentrum mennonitischer Ansiedlung. Die nach ihrem Gründer Menno Simon benannten Mennoniten hatten sich in der Reformationszeit von anderen protestantischen Glaubensgruppen abgespalten. Sie bekannten sich zur Erwachsenentaufe und lehnten den staatlichen Zwang in Glaubensdingen, den Kriegsdienst und die Ehescheidung ab. Trotz wiederholter Verfolgung durch die Obrigkeit wurden sie in der Markgrafschaft Baden-Durlach wegen ihrer landwirtschaftlichen Kenntnisse geduldet. Im Jahr 1750 lebten Mennoniten bereits seit mehr als 40 Jahren im Lande. Der Meierhof bei der Hochburg war spätestens seit den 1750er-Jahren ein Gemeindezentrum der Mennoniten. Der erste mennonitische Pächter auf dem Meierhof war 1713 Christian Rupp aus Kühnheim im Elsass gewesen.

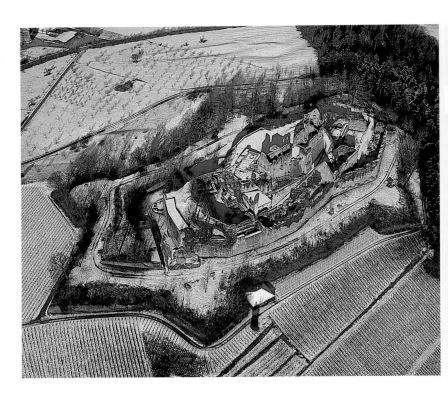

Luftbild mit Blick von Süd-
osten auf die Hochburg.
Im Winter sind die Umrisse
und Mauerreste der früheren
Befestigungsanlagen beson-
ders gut zu erkennen.

Die bastionäre Festungsanlage
(Rundgang II – IV)

Nach einem etwa zehnminütigen Aufstieg auf
befestigtem Weg gelangt man an die Spitze
der Bastion Sausenberg. Das obere Wegstück
führt durch das ehemalige Festungsvorfeld,
das Glacis. Man kann im Gelände noch die
sternförmigen Konturen der Erdwerke erken-
nen. Ursprünglich reichten diese nach Westen
vorgeschobenen Festungswälle bis an die
Straße hinab. Von der Bastionsspitze Sausen-
berg führt der Weg am Fuß der Festungs-
wände entlang nach Osten, dem ehemals hier
angelegten Graben folgend, bis zum Einstieg
in das Festungsinnere durch die Kasematte
der Bastion S. Rudolf. (Rundgang III)

Das zur Rechten aufragende Quadermauer-
werk der Festungswände ist heute nur noch
zum Teil in seiner ursprünglichen Höhe sicht-
bar. Schon einige Jahre vor der endgültigen
Zerstörung der Anlage mussten auf Befehl von

Markgraf Friedrich Magnus 1681/82 die Festungswerke unbrauchbar gemacht werden, um den Franzosen, die seit dem Frieden von Nimwegen 1679 Freiburg und Breisach besaßen, keinen Anlass zu bieten, die Festung Hochberg, gleichsam vor ihrer Haustür gelegen, zu besetzen. Durch die »*Abwerfung der Contrescarpes vom Rothgattertor bis zur Bastion Badenweiler, welches die größte und schwerste Arbeit wegen der Weite des Grabens und wegen der zähen Erde gewesen*«, wurden die Gräben verfüllt. Gleichzeitig mit der freiwilligen Demolierung der Festungswerke wurden Truppen und Geschütz nach Durlach abtransportiert. Nur noch eine Besatzung von 29 Mann unter Führung eines Fähnrichs verblieben in der Rumpffestung.

Heute ist nur noch ein Teil der ursprünglich 9–12 Meter hohen Bastionswände zu sehen. Gut zu erkennen ist aber noch die Anordnung der Breschbögen, vor allem an den Wänden auf der Ostseite der Festung. Dieses Konstruktionsprinzip der aufgelösten Stützmauern geht auf den Straßburger Stadt- und Festungsbaumeister Daniel Specklin (1536–1589) zurück. In den Hochberger Akten findet sich ein Brief, datiert von 1609, in welchem Johann Buwinckhausen, Michael Zahn, Capiten uf Hochberg

Kasematteneingänge in die Bastionen S. Rudolf und Diana. In den rundbogig überwölbten Kasematten in den Flanken der Bastionen waren ehemals Geschütze aufgestellt. Einige Meter über der Grabensohle, von außen unzugänglich, konnten so die gegenüberliegenden Festungspartien kontrolliert und unter Beschuss genommen werden.

und Johann Enoch Meyer, Baumeister (aus Straßburg) dem Markgrafen Georg Friedrich die vorgeschlagene Verstärkung der vorhandenen Bollwerke durch Breschbögen erläutern. Im Verlauf des Festungsbaues sollten die bereits bestehenden westlichen Bastionen modernisiert werden. Anstelle eines erwogenen Abbruchs wurde vorgeschlagen, zwischen die schon bestehenden Pfeiler der Mauerwerkskonstruktion starke Bögen (Breschbögen) einzumauern, die die zum Mauerkern sich verbreiternden Pfeiler miteinander verbinden und verspannen sollten. Durch diese Maßnahme »habe man sich keiner Gefahr einfallens halber zu besorgen«.

Ein Blick auf die Nordface der Bastion Diana vermittelt einen Eindruck von der annähernd ursprünglichen Höhe der Festungswände. Die Einbeziehung des felsigen Untergrundes in die Baukonstruktion und die Anpassung an die stark gegliederte Topografie lässt die Schwierigkeiten beim Bau erkennen.

Besonders auf der Nord- und Ostseite in den Bereichen der Bastionen Diana und S. Rudolf haben sich die Hohlbauten in den Bollwerken gut erhalten. Durch Gänge sind die Kasematten teilweise untereinander verbunden und über Treppen in aufsteigenden Tunneln gelangt man auf das Festungsplateau.

Weiter dem Rundgang folgend, erreicht man den südlichsten Festungspunkt, die Spitze der Bastion Baden. Hier wird auch die Schwachstelle der Befestigung erkennbar. Im Süden erhebt sich der Hornwaldrücken nur wenige hundert Meter entfernt, aber deutlich höher als die Festung. Dieser Nachteil wurde in einem historischen Gutachten erkannt: der Hornwald biete einem Feind beste Gelegenheit gedeckt und fast unbemerkt von Süden her mit einer starken Armee anzugreifen und seine Artillerie bis dicht an die Festung heranzuschaffen. Diesem Nachteil versuchte man zu begegnen, indem man weit in den Hornwaldbereich Außenwerke vorschob. In der vegetationsarmen Jahreszeit lassen sich im heutigen Wald die Reste dieser Außenwerke noch gut erkennen.

Die Bastion Baden mit Kasematteneingang und dem so genanntem »Sexauer Aufgang« zur Festungsanlage.

Die zwei unterschiedlichen Kasemattengewölbe im Inneren der Bastion Baden lassen verschiedene Bauphasen erkennen. Über der aufsteigenden Innentreppe sieht man den gewölbten Abzugsschacht für den Pulverdampf. Am Treppenaustritt steht man vor der schön gemauerten Quaderwand des so genannten »Neuen Werks«. Auch hier fallen die Breschbögen des 1608 entstandenen Verteidigungsbauwerkes auf, welches wegen der verstärkten Sicherung gegen den Hornwald hier angelegt worden war. Um die Südspitze des »Neuen Werkes« herumgehend, hat man Blick auf das Bollwerk Badenweiler. Sehr gut kann man dessen fünfeckige Grundstruktur erkennen, die allen Bollwerken eigen ist, nämlich die seitlichen Flanken mit den Kasematten und die von ihnen ausgehenden beiden Facen, die sich in der Bastionsspitze treffen. Nur die Bollwerke Baden und Diana haben durch spätere Umbauten oder wegen der topografischen Situation keine Flanken.

Der Bollwerkshof (Rundgang V)

Am Fuße der mächtigen, über zwanzig Meter hohen Wand des Südbollwerks entstand beim Bau des Festungsringes zwischen der Bollwerkswand und dem »Neuen Werk« ein grabenartiger Hofraum. Die Bollwerksecken waren durch Türme gesichert. Bei der Zer-

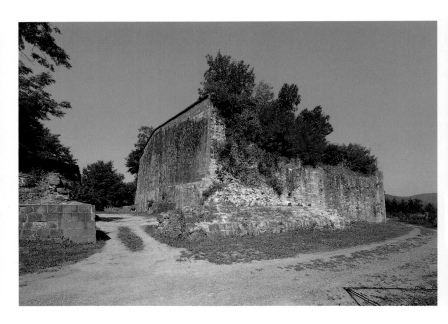

Das »Hohe Werk« (Südboll-
werk) mit Resten der Flankie-
rungstürme (vorne und hinten
im Bild) und dem Eingang
zum unteren Bollwerkshof.

störung der Festung im Jahr 1636 wurden
beide Türme gesprengt. Das Südwestrondell
diente ehemals der Grabenbestreichung,
während der fünfeckige Südostflankenturm
gegen den Hornwald gerichtet, auch auf Fern-
wirkung berechnet war. Die Türme ragten bis
auf die Höhe des Artilleriebollwerks auf. Auf
mehreren Geschossebenen waren für die Ver-
teidiger Schießscharten angelegt. Das Rondell
trug ehemals ein Kegeldach, während der
Südostturm einen Fachwerkaufbau mit einem
Zeltdach trug.

An die Nordostwand des »Neuen Werkes«
lehnt sich ein heute eingeschossiger Gewölbe-
bau an. Der westlich an dieses Gebäude ange-
baute Pferdestall ist gänzlich verschwunden.
Das sich mit fünf Rundbogentoren in den Hof
öffnende Gebäude, auch als Remise bezeich-
net, dient heute dem Hochburg-Verein als
Werkstatt- und Lagerraum. Ursprünglich waren
hier Geschütze und Zubehör untergebracht.
Das Baudatum dieses Gebäudes ist bekannt:
In einem vom Dezember 1609 datierten Brief
an den Markgräflichen Hof nach Durlach wird
berichtet, dass sich *»das neu gemachte
Gewölbe«* nicht weiter aufgetan habe, dass
man aber ohne Nachbesserungsarbeiten um

seine Standfestigkeit besorgt sei. Baumeister Johann Enoch Meyer aus Straßburg und Johann Buwinkhausen von Wallmerod schlugen vor, das Tonnengewölbe durch unterstützende Hilfsbögen im Innern und Außen durch angebaute Strebepfeiler zu stabilisieren. Ganz offensichtlich behob man damit Planungsfehler oder Pfusch am Bau im Jahre 1608. Dass neben Fehlern auch Unglücksfälle an den Baustellen vorkamen liest sich im Bahlinger Kirchenbuch so: *»Beck, Caspar gest. den 11. Juli 1663, der zuvor den 11. Juni zu Hochberg von einer Mauer herabgefallen und von den nachfallenden Steinen erschlagen worden«.*

Die Ostseite der renaissancezeitlichen Burganlage (Rundgang VI – VIII)

In Höhe der Herbsthauswehrmauer, in der die großen Schießscharten zur Flankenbestreichung auffallen, kann man über einen Wendeltreppenabgang in die Kasematten der Bastion S. Rudolf gelangen (Rundgang III). Bei geführten Rundgängen ist auch der unterirdische Verbindungsgang zur Kasematte in der Nordface von Bastion Diana zu besichtigen.

Zwischen dem Südost-Bollwerksturm und der Südostecke des Vogteigebäudes fällt in der Wand eine kleine vergitterte Rundbogenöffnung auf. Hier mündet ein schmaler, unterirdischer Kanal, der in den Burginnenbereich bis in die Wette, den großen Regenwassersammler, führt. Über diesen Kanal konnte die Wette entleert werden. Am Vogteigebäude sind die in regelmäßigen Abständen angeordneten Fenstergewände des großen Weinkellergewölbes fast noch vollständig erhalten. Daneben fallen Steinkugeln auf, die, wie an einer Schnur aufgereiht, unterhalb der Kellerfenster eingemauert sind. Die Kugeln und die sandsteingerahmten Fensteröffnungen des Keller- und Erdgeschosses gaben der ehemals verputzten Mauerfläche eine architektonische Wirkung, die ganz auf Repräsentation angelegt war. Die eingemauerten Kugeln hatten neben ihrer Funktion als Gestaltungsmittel auch die Wehrhaftigkeit der Burg deutlich zu machen.

Im Osten der Ruine führt der Rundweg an den Mauern der Burgvogtei, des Herbsthauses und der Hofküferei entlang bis zum Nordostrondell, dem »Gießübel«. Erbaut ca. 1550–1560, hatte er ursprünglich zwei Geschützebenen. Zu Beginn des 17. Jahrhunderts wurde ein weiteres Geschoss aufgesetzt. Die mit einem Wulst verzierten Maulscharten an seiner Südostseite verraten den Einfluss Daniel Specklins, der Scharten gleichen Typs u. a. in Straßburg verwendet hat.

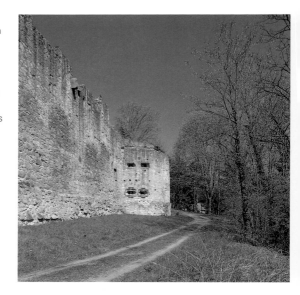

Am Nordende dieses Rundgangabschnittes sichert das Rondell Gießübel die Mauerflächen der nördlichen Vorburg oder des Küferhofes. Hier endet der im Süden am Großen Bollwerk beginnende und sich an der Westseite der Burg fortsetzende Graben mit einem Torabschluss.

Der Küferhof (Rundgang IX)

Über den Burggraben führte einst eine Zugbrücke in die nördliche Vorburg. Heute ist sie durch eine massive Holzbrücke ersetzt. Auf ihr stehend hat man beidseitig einen Blick in den Graben, der im Osten durch das Gießübel-Rondell mit seinen Schießscharten abgeschlossen ist. Auf der Gegenseite erkennt man am Fuße der Grabenaußenwand die leicht erhöhten Fundamentreste ehemaliger Soldatenhäuser, die hier in der zweiten Hälfte des 17. Jahrhunderts errichtet worden waren.

Die Stärke der Festungsbesatzung unterlag starken Schwankungen. Im Jahre 1634, als die Spannungen zwischen kaiserlichen und unionierten (protestantischen) Truppen zunahmen, lagen eine Garnison von drei Kompanien sowie eine Anzahl Dragoner und Artilleristen in der

Festung. Zusammen mit den Offizieren waren das etwa 350 Soldaten. Am Anfang des Holländischen Krieges 1672–1679 belief sich die Garnison wieder auf 74 Mann, die der Markgraf stellte. Hinzu kamen 68 Soldaten Reichskontingent und 49 Mann des Ausschusses, dies waren dienstverpflichtete Untertanen aus umliegenden badischen Dörfern. Befehlshaber war der Leutnant Matthias Andris aus Tondern in Schleswig. Die Truppe war wild zusammengewürfelt. So kamen die Soldaten aus der Schweiz, aus Bayern, aus Sachsen, Holland, der Pfalz, aus Böhmen, Schlesien, Ungarn und Lothringen.

Für die Versorgung der Soldaten im Krankheitsfall sorgte der Barbier. Franz Küfer, Barbier von Emmendingen, stellte im Jahre 1672 eine Rechnung über Barbieren und Aderlassen aus, sowie über die Behandlung mit innerlichen und äußerlichen Medikamenten für einen Soldaten, der bei der Schildwacht in den Graben gefallen war. 11 Gulden und 40 Kreuzer war seine Forderung. Seine Behandlungsstube hatte der Barbier wohl im heute weitgehend offenen Küferhof, in dem einst dicht gedrängt Wirtschaftsgebäude standen; dies lassen dort gefundene Schröpfköpfe zum Aderlassen vermuten.

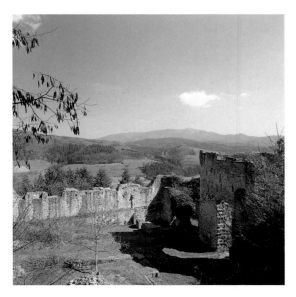

Der Küferhof mit der Nordwand des Herbsthauses.

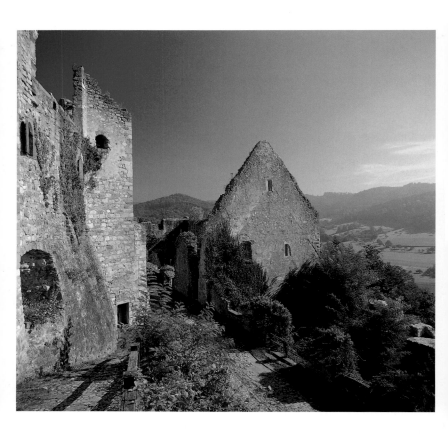

Südgiebel des Herbsthauses
vor dem eindrucksvollen
Schwarzwaldpanorama; links
Teile der Oberburg.

Durch eine hohe Maueröffnung tut sich der
Blick in das Herbsthaus auf, dessen großes
Kellergewölbe nur noch in Resten erahnbar ist.
Johann Wolfgang Goethe sah im Jahre 1779
noch dessen hohen Nordgiebel bis zur Spitze
erhalten. Hundert Jahre später war das Gie-
beldreieck eingestürzt. Die außen angelehnten
Stütz- und Strebepfeiler sind zu Zeiten des
Großherzogtums Baden bei ersten Sicherungs-
arbeiten am Baubestand der Ruine im Jahre
1886 errichtet worden. Neben der Hofküferei
waren in diesem Wirtschaftshof ein Badehaus,
ein Brunnen, die Rossmühle, die Hofbäckerei
(Pfisterei) und ein großes Speichergebäude
eingebaut. Über die Kapazitäten der Weinkeller
und die Leistungsfähigkeit der Hofbäckerei
geben die jährlichen Bestandsverzeichnisse
Auskunft: 1676 lagerten in den Kellern:
365 Fuder, 4 Saum und 1 Viertel alter Weißer;
137 Fuder, 4 Saum und 3 Viertel neuer Weißer;
4 Fuder, 7 Saum und 16 Viertel alter Roter;

9 Fuder, 1 Saum und 7 Viertel neuer Roter; zusammen 517 Fuder, 1 Saum und 7 Viertel Wein. Diese Menge entspricht etwa 775 Hektoliter. 1675 lieferte die Hofbäckerei insgesamt für Soldaten, Ausschussmänner, Handfröhner und Gefangene 70.950 Stück zweipfündige Brotlaibe. Die Ausgaben für die Besatzung der Festung wurden wie folgt aufgeführt: *»Einem gemeinen Knecht wird für seinen Sold des Monats 5 fl. R.w.* [Gulden Reichswährung] *gegeben. Ihm aber abgezogen für die Lieberei* [Livree] *15 Kreuzer und für die Sparkasse 10 Kreuzer, also 25 Kreuzer; restiert demselben noch 4 fl. 35 Kr. Das Ganze was ihm an Brod und Wein geliefert, wird ihm auch davon abgerechnet, nämlich einem Verheirateten, denen sich dießmalen 30 befinden, 3 Pfund und 1 Maas Wein, thut für 30 Tage oder 1 Monat 90 Pfund a 1 Kr. Macht 1 fl. 40 Kr. Zusammen 3 fl. 10 Kr. Empfangen also Verheiratete des Monats noch 1 fl. 25 Kr. Ein unverheirateter aber empfängt des Tages 2 Pfund, macht in 30 Tagen 60 Pfund, an Geld 1 fl., Wein, 1 Maas, triffts 30 Maas, thut 40 Kr. Zusammen 2 fl. 40 Kr. Solchem nach hat ein Unverheirateter an Geld noch zu empfangen 1 fl. 55 Kr. Von dem Ausschuß* [Hilfstruppen aus der benachbarten Bevölkerung] *sind auf Hochberg jetzt 60 Mann, deren jedem des Tages 2 Pfund Brod und ½ Maas Wein ohne Geld gegeben wird. Zugleich wird auch einem Handfröhner das gleiche gegeben«.*

In der Nordwestecke des Bäckereigebäudes fällt ein halb aufgesprengter Raum mit Kreuzgratgewölbe auf. Hier oder in seinem heute nicht mehr vorhandenen Obergeschoss, von dessen Gewölberippen sich im Versturzschutt ein beträchtlicher Teil erhalten hat, war wahrscheinlich das Pulvermagazin eingerichtet. In den Untersuchungsprotokollen über den 1684 in der Oberburg ausgebrochenen Großbrand wird der Pulverturm wiederholt erwähnt. Seine Nähe zum Brandherd hatte damals die herbeigeeilten Bewohner der Burg und der umliegenden Ortschaften von einer beherzten Bekämpfung des Feuers abgehalten, weil ein Übergreifen der Flammen auf die Pulvervorräte befürchtet worden war.

Das Rothgattertor im äußeren Festungsring. Die zwei Torkammern konnten durch hintereinander angeordnete Tore verschlossen werden. Seitlich im Festungswall befand sich die Torwache. Aus ihr öffneten sich zwei Schießscharten in die Torkammern. Im Wachraum ist ein Tischherd erhalten, der den Wachhabenden als Heizung und zum Kochen diente. Im Geschoss über dem Torgebäude befand sich die Aufzugsmechanik für die Zugbrücke. Durch Öffnungen im Fußboden konnten die Torkammern auch von oben verteidigt werden. (Ansicht von G. A. Böckler, um 1670, und heutiger Zustand.)

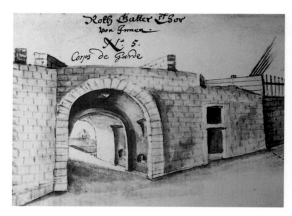

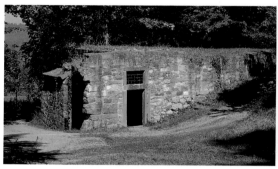

Das Rothgattertor (Rundgang X)

Über die Brücke wieder zurück auf das Bastionsplateau, führt der Weg vorbei an der Bastion Sausenberg zum Rothgattertor.

Hoch oben, an der aus Quadersteinen sorgfältig gefügten westlichen Randmauer, befindet sich das markgräfliche Wappen, säulenflankiert, mit dem Baudatum 1559.

Das Rothgattertor durchschreitend, steht man vor der fast zwanzig Meter hohen Randmauer der Oberburg. Diese Mauer war die wehrhafte Einfassung der Renaissance-Festung, die Markgraf Karl II. bauen ließ. Am Fuße dieser Festungsmauer, ziemlich in der Mitte, hat sich der Rest eines Fünfeckturmes mit schön gearbeiteten Treppenscharten erhalten. Er diente der Grabenbestreichung und der Sicherung der direkt gegenüberliegenden Bastion Rötteln. Links und rechts des Turmes sind im Graben Wasserbehälter, so genannte Wetten, eingebaut, wovon die südlich gelegene auch als Pferdeschwemme diente. Von diesen beiden Wetten musste 1684 das Wasser zur Brandbekämpfung in die Oberburg geschleppt werden.

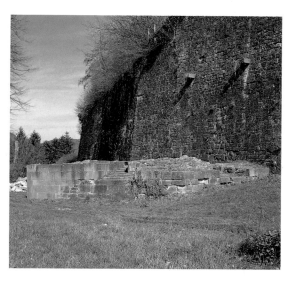

Fünfeckiger Geschützturm im westlichen Burggraben.

Der untere Burghof (Rundgang XI)

Über eine Brücke, ehemals als Zugbrücke aus-
gebildet, gelangt man wie beim Rothgattertor,
ebenfalls durch ein Zweikammertor, gesichert
durch Fallgatter und Schießscharten in der
seitlichen Torwache, in den unteren Burghof.
Dieses Haupttor, wie auch das von hier aus
erkennbare nächste Innentor am gegenüber-
liegenden Hofende, besitzt ein Mannloch, eine

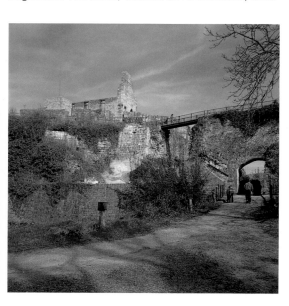

Das Haupttor zur inneren Burg.

41

Das Haupttor mit Mannloch.

schmale Seitenpforte, durch die sich die Burg-besucher ehemals zwängen mussten, wenn sie bei geschlossenen Haupttoren in das Innere der Burg wollten.

Der Burghof, heute allseitig umbaut, ist aus dem mittelalterlichen Halsgraben entstanden. Hier war die Burgschmiede, auf deren Funda-menten heute das WC-Gebäude steht, und hier ist der zentrale Regenwassersammler, die Wette, eingebaut. Das gesamte Regenwasser wurde von der Oberburg und von den Zwinger- und Hofflächen über Pflaster- und Sandstein-rinnen der Wette zugeführt. Über einen Was-serspeier, der im Mannloch des Innentores ein-gebaut war, erfolgte der Zulauf. Seitlich an die Wette angebaut befindet sich eine Kalkgrube, in der der notwendige Vorrat an Kalk, der zum Bauen und als Anstrich gebraucht wurde, vor-handen war. Das Wasser der Wette diente vor-rangig gewerblicher Nutzung, als Viehtränke und als Löschwasser. Nur wenige Tage vor Ausbruch des großen Brandes von 1684 war die Wette entleert worden, was die Obrigkeit als groben Verstoß gegen die Sicherheit der Burg streng ahndete.

In der Südostecke des unteren Burghofes führte ein Rundbogentor, dessen Jahreszahl

Das Innentor mit Mannloch; Zugang zum Zwinger.

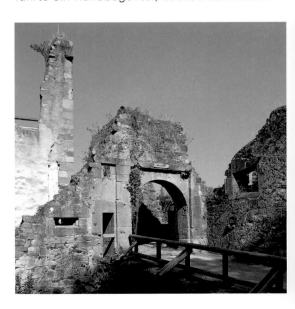

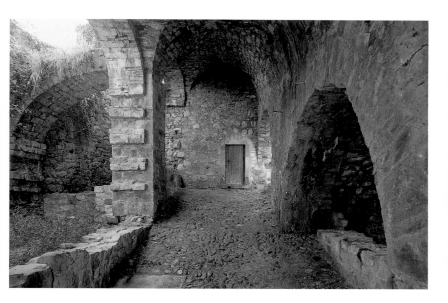

1556 kaum noch zu lesen ist, in ein hohes Gewölbe, in dem einmal die Treppen und Galerien eingebaut waren, von denen aus die Geschützplattformen in dem außen angebauten, fünfeckigen Bollwerks-Flankierungsturm erreichbar waren.

Der Zwinger (Rundgang XII)

Vom Torgebäude, das den Zugang zum Zwinger eröffnet, ist heute nur noch die südliche Torwand erhalten. Ein umlaufender Brückenfalz am Tor und am seitlichen Mannloch, sowie die Kettenlöcher erinnern an die hier eingebauten Zugbrücken. Gleich nach dem Tor linker Hand befindet sich der »Schneckenkasten«. Dieses zweigeschossige Gebäude hat seinen Namen vom seitlich angebauten Treppenturm mit »Schnecke« (Wendeltreppe). Im Obergeschoss war ehemals die Wohnung des Burg- oder Festungskommandanten. Gegenüber in der Burgvogtei befanden sich über dem großen Gewölbekeller Wohnung und Kanzlei des Burgvogtes.

Hinter dem Treppenturm des Schneckenkastens liegt der obere Burgbrunnen. Gleich neben ihm, in einem Schacht verborgen, ist

Im Osten des Burghofes senkt sich eine Rampe zum Vogteikeller. An ihrem südlichen Ende liegt das Gefängnis. Dass Markgraf Georg Friedrich seinen Verwandten Philipp von Baden, der eine Verschwörung geplant hatte, in diesem finsteren Loch schmachten ließ, ist unwahrscheinlich. Dieser Philipp kam trotz Fürsprache seiner Verwandtschaft und des Kaisers nie mehr frei. Er starb 1620 auf der Hochburg und wurde in der Emmendinger Stadtkirche begraben.

Die Reittreppe an der
Ostseite der Oberburg.

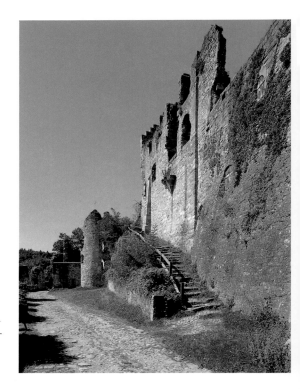

Die Kernburg mit dem Innen-
tor, dahinter der »Schnecken-
kasten«, links die Oberburg
und rechts der Herbsthaus-
Giebel.

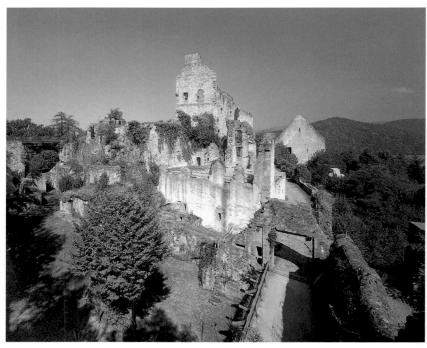

die Abortanlage des Schneckenkastens einge-
baut! Eine flachgeneigte Reittreppe führt an
der Ostseite der sich hoch auftürmenden
Oberburg hinauf zum Eingang, der ursprüng-
lich mit einem Fallgatter gesichert war. Das
Podest vor diesem Eingang am oberen Ende
der Reittreppe bestand aus einem Bohlenbelag
über einem Schacht. Im Falle eines Angriffes
konnte der Bohlenbelag abgenommen wer-
den, sodass der Zugang zum Eingangstor
unterbrochen war.

Der obere Burghof (Rundgang XIII)

Vorbei am Herbsthaus und dem vorspringen-
den Unterbau der Burgkapelle, wo sich einst an
dieser Engstelle ein weiteres Burgtor befand,
steigt der Weg bis an die Nordspitze der Ober-
burg. Hier fällt der runde Schacht auf, der zur
Rossmühle gehört. Er sichert die Öffnung im
Boden, aus der die senkrechte Antriebswelle
des unten im Gewölbe stehenden Mahlwerkes
ragte, die durch Pferd oder Esel angetrieben
wurde. Auf dem oberen Burghof liegen im
Süden die Reste des Küchenbaues mit Tisch-
herd und Wasserabflussrinne.

Schacht der Rossmühle.

Im Südteil des langen, leicht geschwungenen
Gebäudes der Oberburg, im so genannten
»Neuen Bau«, befanden sich die dem Mark-

Blick aus dem Saal in der
Oberburg nach Norden.

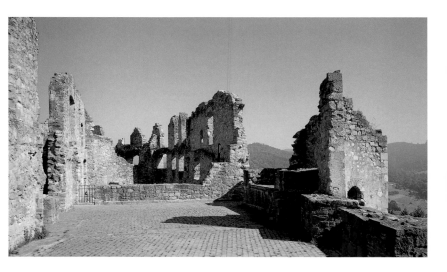

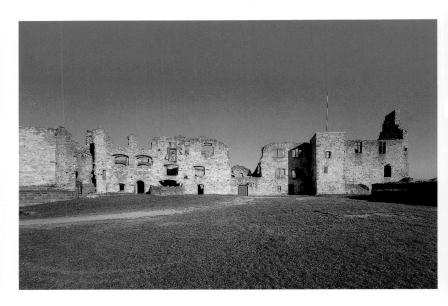

Die heutige Oberburg ist aus verschiedenen Gebäudeteilen mit unterschiedlicher Traufen-stellung und Höhe erst im 16. Jahrhundert durch Mark-graf Karl II. zu einem Bau-körper unter einem Dach zusammengefasst worden.

grafen vorbehaltenen Räume mit dem »Großen Saal«. Dieser war mit hohen Wand-vertäfelungen ausgestattet. Die Holzbalken-decke wurde von Unterzügen getragen, die auf Säulen und Wandkonsolen auflagen. Die südliche Giebelwand beherrschte ein mächti-ger, offener Kamin. Dort führten links und rechts in den Saalecken Türen zu außen ange-brachten Wendeltreppentürmen, über die man in den Hof und in die Obergeschosse gelangen konnte, wo sich die Wohnräume befanden. Die Reste der auskragenden Erker mit Wap-penkonsolen und feingliedrigen Gewölbe-rippen, sowie die im Schutt geborgenen reich verzierten Ofenkacheln lassen die Schönheit der ehemaligen Raumausstattung erahnen.

Das »Hohe Werk« (Rundgang XIV)

Durch das Obergeschoss des Haupttorgebäu-des erreichte man einst das »Hohe Werk«, das Artilleriebollwerk. Heute muss man den Brückensteg benutzen, um dorthin zu gelan-gen. Vom »Großen Bollwerk« mit seiner fast sechs Meter dicken Brüstung zur Angriffs-seite, bietet sich am Ende des Burgenrund-ganges eine schöne Aussicht auf die Schwarz-

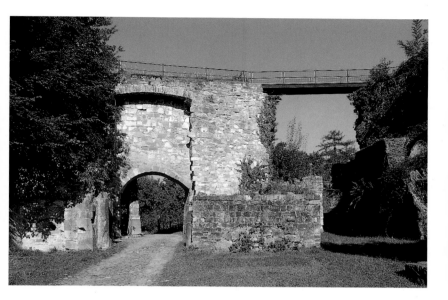

waldberge mit dem Kandelmassiv und in die Rheinebene mit Kaiserstuhl und jenseits des Rheins bis zu den Vogesen und weit in die burgundische Pforte.

Das Burgmuseum

Bei den Freilegungsarbeiten im Ruinenbereich fanden sich zahllose Hinterlassenschaften der ehemaligen Burgbewohner und schon früh war der Wunsch entstanden, die interessanten Fundstücke der Öffentlichkeit zugänglich zu machen.

1990 konnte die Ausstellung im wieder herge-richteten Gewölbekeller in der südlichen Ober-burg eröffnet werden. In der ehemals mit einem vierjochigen Kreuzgratgewölbe über-spannten Eingangshalle, von der eine originale, breite Sandsteintreppe in den Ausstellungs-keller führt, ist ein kleiner Verkaufs- und In-formationsstand.

Im alten Wein- und Vorratskeller der Oberburg, der bereits im 12. oder 13. Jahrhundert be-stand und der 1556 tiefer gelegt und einge-wölbt wurde, ist die eigentliche Ausstellung

Brückensteg zum »Hohen Werk«. Von der Brücke hat man einen eindrucksvollen Blick auf den unteren Burg-hof und den gegenüber-liegenden Bollwerksaufgang. Direkt unter der Brücke liegt der zum Hof hin offene Schalenturm, der – vor die Torfront vorspringend – der Torsicherung diente.

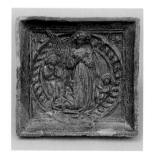

Ofenkachel mit Darstellung der Anbetung Mariens, vermutlich aus dem 15. Jahr-hundert.

47

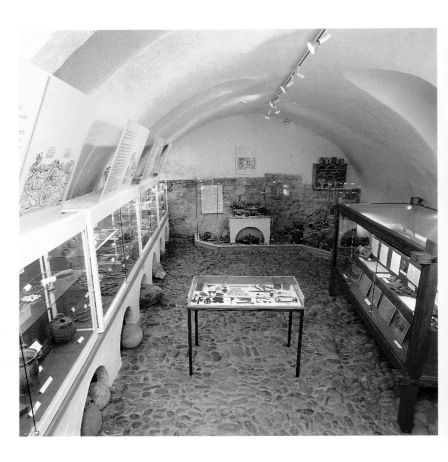

Das Burgmuseum im
Gewölbekeller der Oberburg.

eingerichtet. In vier Vitrinen und einer Küchen-
ecke werden die Fundstücke vorgestellt. Eine
fünfte Vitrine gibt Hinweise auf die geschicht-
liche Entwicklung der Burg und ihrer Besitzer.
Aus dem reichen Bestand an Ofenkeramik im
Fundmaterial wurde ein Kachelofen des
17. Jahrhunderts rekonstruiert.

Burgen rund um die Hochburg

In der Vorbergzone des Schwarzwaldes, zwischen Kenzingen und Emmendingen liegen dicht beieinander weitere Burgen. Der Vierburgenweg berührt außer der Hochburg die Kastelburg bei Waldkirch, die Burg Landeck und die Burg Lichteneck. Die Burgen Keppenbach und Kirnburg liegen beide im Schwarzwald.

Kastelburg

Oberhalb von Waldkirch gelegen. Parkplatz gegenüber dem Bahnhof. Fußweg zur Burg ca. 20 Minuten. Der Bau der Burg erfolgte etwa um die Mitte des 13. Jahrhunderts durch die Herren von Schwarzenberg. Im 14. Jahrhundert gelangte sie als österreichisches Lehen in den Besitz der reichen Freiburger Patrizierfamilie Malterer. Nach häufigem Besitzerwechsel nahmen im 17. Jahrhundert markgräfliche Truppen die Kastelburg ein. Diese wurden 1634 von kaiserlichen Truppen vertrieben. Anschließend wurde die Burg abgebrannt. Seit 1978 ist sie im Besitz der Stadt Waldkirch.

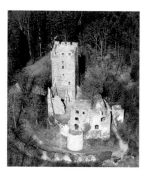

Ruine Kastelburg.

Landeck

Oberhalb von Mundingen im kleinen Ort Landeck. Parkplätze direkt an der Burg. Es war eine Doppelburg, erbaut Anfang bis Mitte des 13. Jahrhunderts durch Walter von Geroldseck zum Schutz der Güter des Klosters Schuttern, dessen Schirmvögte die Geroldsecker waren. Nach dem Freiburger Patriziergeschlecht der Snewlin kamen im 15. Jahrhundert die Markgrafen von Baden in den Besitz der Burg. 1525 zerstörten aufständische Bauern die Landeck. Die Burgruine weist eine Vielzahl qualitätvoller Architekturteile der späten Stauferzeit auf. Eine Besonderheit stellen die Konsolfiguren in der Burgkapelle dar, die leider ungeschützt mehr und mehr verwittern.

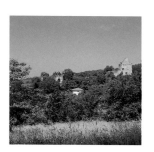

Ruine Landeck.

Keppenbach

In Freiamt, Ortsteil Sägplatz gelegen. Parkplätze am Rathaus Sägplatz. Fußweg zur Burg ca. 30 Minuten. 1886 fanden Waldarbeiter in der Burgruine romanische Sandsteinreliefs, die heute im Badischen Landesmuseum Karls-

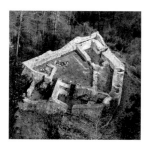

Ruine Keppenbach.

49

ruhe aufbewahrt werden. Die vollkommen im Wald verborgene Ruine ist seit 1970 teilweise freigelegt und zugänglich. Burg Keppenbach wurde im 12. Jahrhundert von den Herren von Keppenbach, einem zähringischen Ministerialengeschlecht, erbaut. Sie diente dem Schutz der umliegenden Silberbergwerke und des Wildbannes, der Aufrechterhaltung des herrschaftlichen Forstrechtes. 1336 war sie »Ganerbenburg«, gehörte also mehreren Familien. Als Raubritternest durch den vorderösterreichischen Landesherren Herzog Leopold IV. zerstört, durfte sie 1408 wieder aufgebaut werden. Im Bauernkrieg wurde sie endgültig zerstört.

Lichteneck

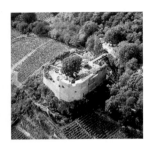

Ruine Lichteneck.

Oberhalb des Dorfes Hecklingen gelegen. Parken am nördlichen Ortsausgang. Ca. 20-minütiger Fußweg durch die Weinberge. Keine Beschilderung. Besichtigung nach Vereinbarung möglich. Die Ruine war seit 1774 im Besitz des Grafen Hennin und gelangte nach dessen Tod in Privatbesitz. Sie wird seit Jahren saniert. Die Gründung der Burg soll zwischen 1265 und 1272 durch Konrad I., Graf von Freiburg, erfolgt sein. Im 14. Jahrhundert gelangte die Burg in den Besitz der Pfalzgrafen von Tübingen, deren Linie von Tübingen-Lichteneck auf der Lichteneck wohnte. 1675, im Holländischen Krieg, wurde sie von Truppen Ludwigs XIV. belagert und zerstört. Lichteneck findet im Simplicissimus von Hans Jacob Christoffel von Grimmelshausen Erwähnung.

Kirnburg

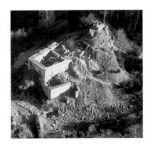

Ruine Kirnburg.

Bei Bleichheim gelegen. Parkmöglichkeit in Ortsmitte, ca. 30 Min. Fußweg. Die Ruine ist frei zugänglich. Erstmals 1203 als »Castrum Chuornberg« erwähnt. Erbauer war wahrscheinlich Burkhard I. von Üsenberg. Im Laufe der Geschichte mehrfacher Besitzerwechsel. Die Burg wurde im Dreißigjährigen Krieg zerstört.

Zeittafel

um 1100	Ende des 11. Jhs. gründet vermutlich Dietrich von Hachberg aus dem Hause der Grafen von Nimburg die erste Burganlage.
1127	Erste Erwähnung in einer Urkunde des Bischofs von Konstanz: »Allodium ad Hachberg«.
1161	Vertragsabschluss auf der Burg Hachberg zur Gründung des Klosters Tennenbach. Erste Nennung der Burg »Castro Hahberc«.
1239	Heinrich II. Markgraf von Baden begründet die Linie der Markgrafen von Baden-Hachberg mit Sitz auf der Burg.
1352	Verpfändung der Burg an die Stadt Freiburg durch Markgraf Heinrich IV. von Baden-Hachberg.
1356	Markgraf Otto I. heiratet die reiche Freiburger Patriziertochter Elisabeth Malterer. Sie bringt als Mitgift die Einlösung der Pfandschaft mit.
1386	Tod Markgraf Ottos I. Teilung von Burg und Herrschaft Hachberg zwischen seinen Brüdern Johann und Hesso. Erste schriftliche Benennung von Burgbereichen.
1415	Markgraf Bernhard I. von Baden erwirbt von dem verschuldeten Markgrafen Otto II. Burg und Herrschaft Hachberg.
1424	Im Krieg des Oberrheinischen Städtebundes gegen Bernhard I. kann sich die Burg behaupten, während Emmendingen zerstört wird.
1525	Vergeblicher Versuch aufständischer Bauern, die Burg zu stürmen.
1533–1577	Grundlegende Neugestaltung nach Erkenntnissen der Befestigungslehre durch Markgraf Karl II.
1571–1573	Neubau des Meierhofes am Fuße der Burg.
um 1600	Zu Beginn des 17. Jahrhunderts Ausbau zur Landesfestung unter Markgraf Georg Friedrich mit dem Bau von sieben Bastionen.
1634–1636	Einschließung der Burg durch Truppen der Katholischen Liga. Kapitulation der Besatzung und anschließende Schleifung der Festungswerke.
1660	Wiederaufbau der Wohn- und Wirtschaftsgebäude und Reparatur der Festungswerke.
1678	Bei einem Unwetter werden vier Soldaten durch Blitzschlag in der Burg getötet.
1681	Freiwillige Zerstörung der äußeren Werke, um den Franzosen zuvorzukommen.
1684	Ein Brand vernichtet die Oberburg.
1688	Besetzung der Burg durch Truppen Ludwigs XIV. von Frankreich und anschließende Sprengung der noch vorhandenen Festungswerke.
1698	Ein Wiederaufbau wird wegen der hohen Kosten verworfen. Die zerstörten Bauten verfallen weitgehend.
1779	Am 29. September besucht Goethe die Hochburg.
ab 1870	Erste bauliche Sicherungs- und Erhaltungsmaßnahmen werden ergriffen.
Seit 1971	Betreuung der Burganlage durch den Verein zur Erhaltung der Burgruine Hochburg e.V. mit Sitz in Emmendingen.

Glossar

Bastion (Bollwerk)	Fünfeckiges, gemauertes, mit Erdböschungen überhöhtes Bauwerk, das vor die Festungsmauern (Kurtinen) gesetzt ist, mit drei freien Ecken. Die beiden Seiten zum Feld sind die Facen, die beiden Verbindungsstücke zur Kurtine die Flanken. In den Letzteren sind unterirdische Gewölberäume (Kasematten) zur Aufstellung von Geschützen angelegt.
Bestreichen	Mit Geschossen erreichen.
Breschbögen	Aussteifende Quaderbögen im Kurtinenmauerwerk, die bei Beschuss das großflächige Einstürzen des Mauerwerks und das Entstehen von Breschen verhindern sollen.
Cartaune	Großkalibriges Belagerungsgeschütz mit Kaliber bis zu 24 cm.
Contrescarpe	Äußere Grabenwand.
Escarpe	Innere Grabenböschung mit Futtermauer, Oberwall und Brustwehr (Kurtine).
Face	vgl. Bastion
Flanke	vgl. Bastion
Flankierungsturm	Turmvorbau an Mauerknicken oder langen Mauerflächen, von dem aus die Mauerflanken bestrichen werden können.
Granate	Hohlkugel mit Pulverfüllung und Zünder für Mörser (Steilfeuergeschütz).
Kartätsche	Hohlgeschoss, das mit Blei, Nägeln oder Schrott gefüllt war.
Kasematte	vgl. Bastion
Muskete	Gewehr des Soldaten, ausgestattet mit einem Luntenschloss.
Rondell	Großes, rundes, mehrgeschossiges Turmbauwerk zur Aufstellung von Geschützen zur Flankenbestreichung.
Schlange	Feldgeschütz auf Radlafette, Kaliber ca. 7 bis 12 cm.
Treppenscharte	Schießscharte in Türmen und Rodellen mit treppenförmiger Ausformung der Schartenlaibungen, die das Eindringen von Geschossen erschweren sollten.
Maße	Sester: Maß für Getreide, entspricht ca. 15 Liter Malter: Maß für Getreide, entspricht ca. 150 Liter Fuder: Maß für Wein, entspricht ca. 1500 Liter Saum: Maß für Wein, entspricht ca. 120 Liter Viertel: Maß für Wein, entspricht ca. 15 Liter

Literatur

Bender, Helmut / Knappe, Karl Bernhard / Wilke, Klauspeter: Burgen im südlichen Baden, Freiburg 1979.

Brinkmann, Rolf: Burgruine Hochburg, Emmendingen 1994.

Herbst, Chr. Philipp: Die Burg Hachberg, Karlsruhe 1851.

Maurer, H.: Schloss Hochburg – Lage, Beschreibung und Geschichte des Schlosses, Emmendingen 1895.

Naeher, Julius: Die Burgenkunde für das südwestdeutsche Gebiet, Frankfurt 1979.

Zettler, Alfons / Zotz, Thomas (Hrsg.): Die Burgen im mittelalterlichen Breisgau, 2 Bde., Ostfildern 2003 u. 2006.